U0009626

LOCUS

The Making of 侍

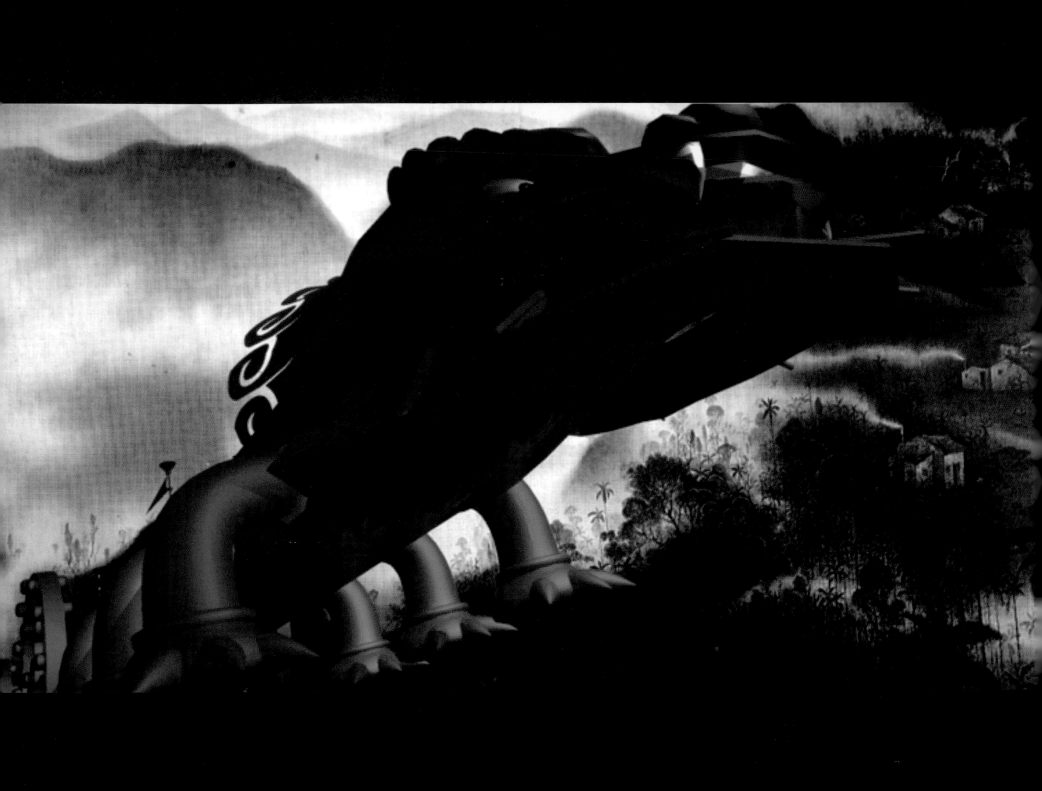

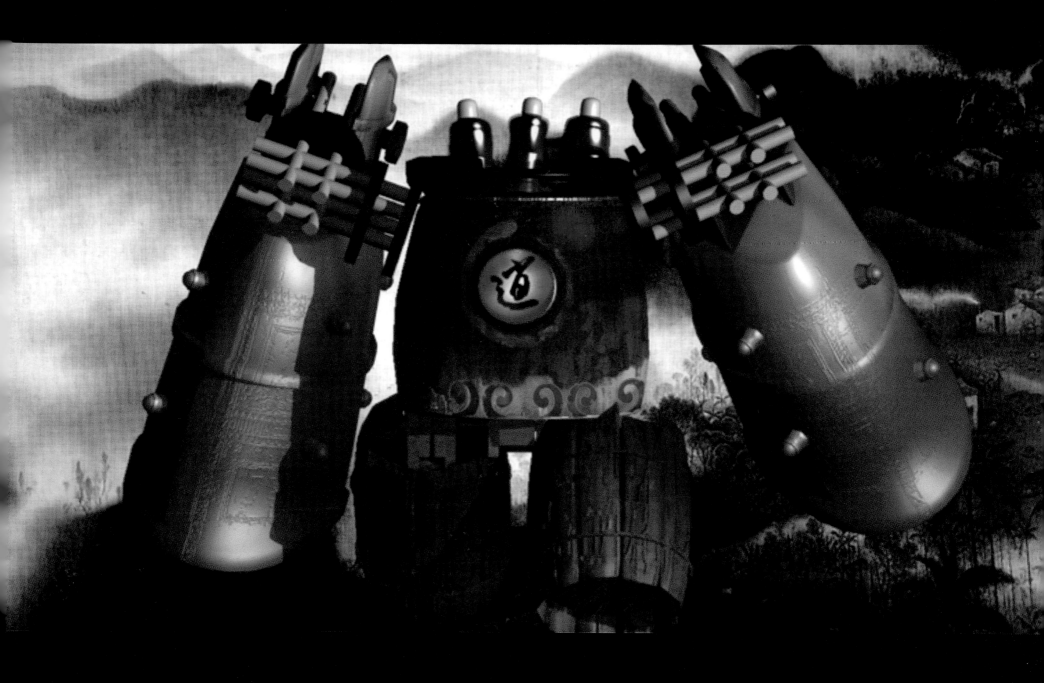

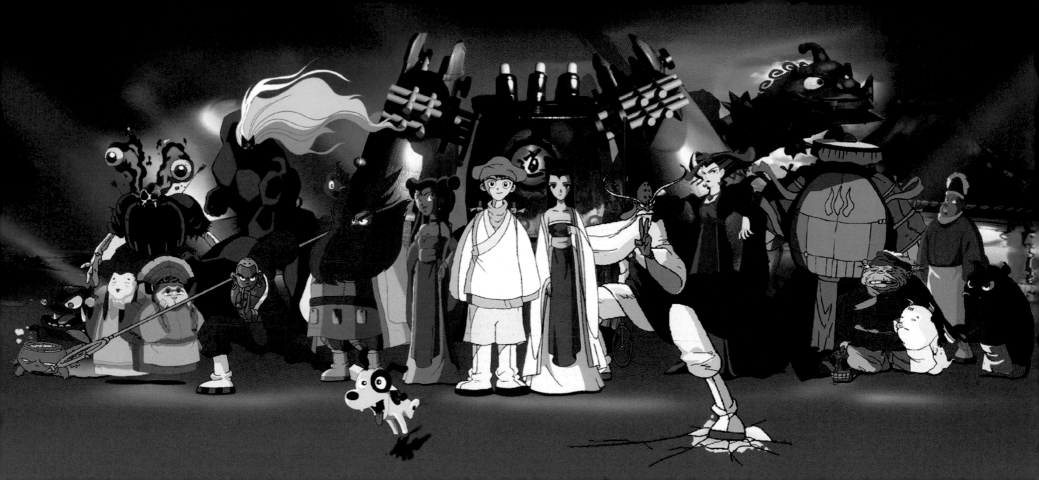

目錄

「為什麼？」

「為什麼做這？」

「為什麼做那？」

許多人總是喜歡這樣問，而且問法總是帶有查問的性質。

我記得少年時期，我老喜歡拿著照相機到處拍照。開始時，朋友覺得很有趣；因為集體活動，有個傻瓜任勞任怨地替別人拍照，到底是一件值得讚揚的事情。可是，這個傻瓜開始研究拍「沙龍」照片的話，這個景況就惹人煩躁了。

問「為什麼」有幾個可能性。第一，問者不理解事情的真相或其中的動機。第二，問者並不想知道答案，問是一種責備。第三，問者只想發出一種聲音，來表示自己的存在。第四，問者並沒有意見，而又想表示有意見，所以一問，就變成自己也有了觀點。

「為什麼要拍電影？」

有人問。我沒有答案。

「為什麼要搞動畫？」

我也沒有答案。因為這種問題本身就不算是一種問題。因為不拍電影，不搞動畫，不會死人，也不會世界末日。反過來，拍電影，搞動畫，救不了人，也不會讓這個世界停止戰爭。所有事情的發生，都是人類對環境的一種迴響的行為。這種行為就荒謬到像人體裡面的脈搏一樣。為什麼要跳動？這個問題大概要問上帝了。

其實，人活著就會不斷替自己解悶。可笑的是，開心不開心，是一種相對的感覺。有一句老話，知道痛苦才知道什麼是快樂。換句話說，要「快活」就必須先有「痛苦」；如果「痛苦」這種記憶中的感覺慢慢隨時間消逝的話，「快活」也會跟著褪色，並失去意義。是這樣子嗎？

也許，一切創作就是重複地讓人在自己感覺的循環裡提醒自己需要什麼感覺。我們都活著，在一個充滿「相對」的世界裡。

從小，我就常常幻想自己進入了動畫的世界裡。我覺得動畫的世界除了奇幻的色彩之外，其實還有一種虛假的美麗。在這個世界裡，沒有太難解決的問題，也不太會讓你困在茫茫人生意義的大海裡。始終，它只是線條和顏色符號組成一切生物和環境的世界，只是符號的啟示。童年的我總是幻想，如果一朝撿到阿拉丁神燈的話，三個願望裡，一定有一個是把自己放進一個童話動畫世界最快樂的一幅畫面裡定了格。

阿拉丁神燈是童話。沒想到中國人的動畫工業也幾乎變成童話。我常問：我們多久沒出動畫片了呢？有人答：誰會來搞這門玩意？

我再問：那麼，以前搞過的人呢？有人答：如果能搞，為什麼不老早就搞了呢？

我再問：那為什麼不再搞了呢？

有人答：為什麼要再搞呢？

問題的答案是：為什麼不搞呢？

其實，所有問題都是答案，所有答案都是問題。

所以，我就開始了我的動畫世界。

其實，我對自己的決定並沒有太多的說法。我只是想嘗試探索一下一直潛伏在我自己腦海裡的童話世界。在沒有答案的路程上，我踏出了第一步。在這旅程裡，也許有一天，我會找到我定格的那一刻。

1997年6月28日

在九龍

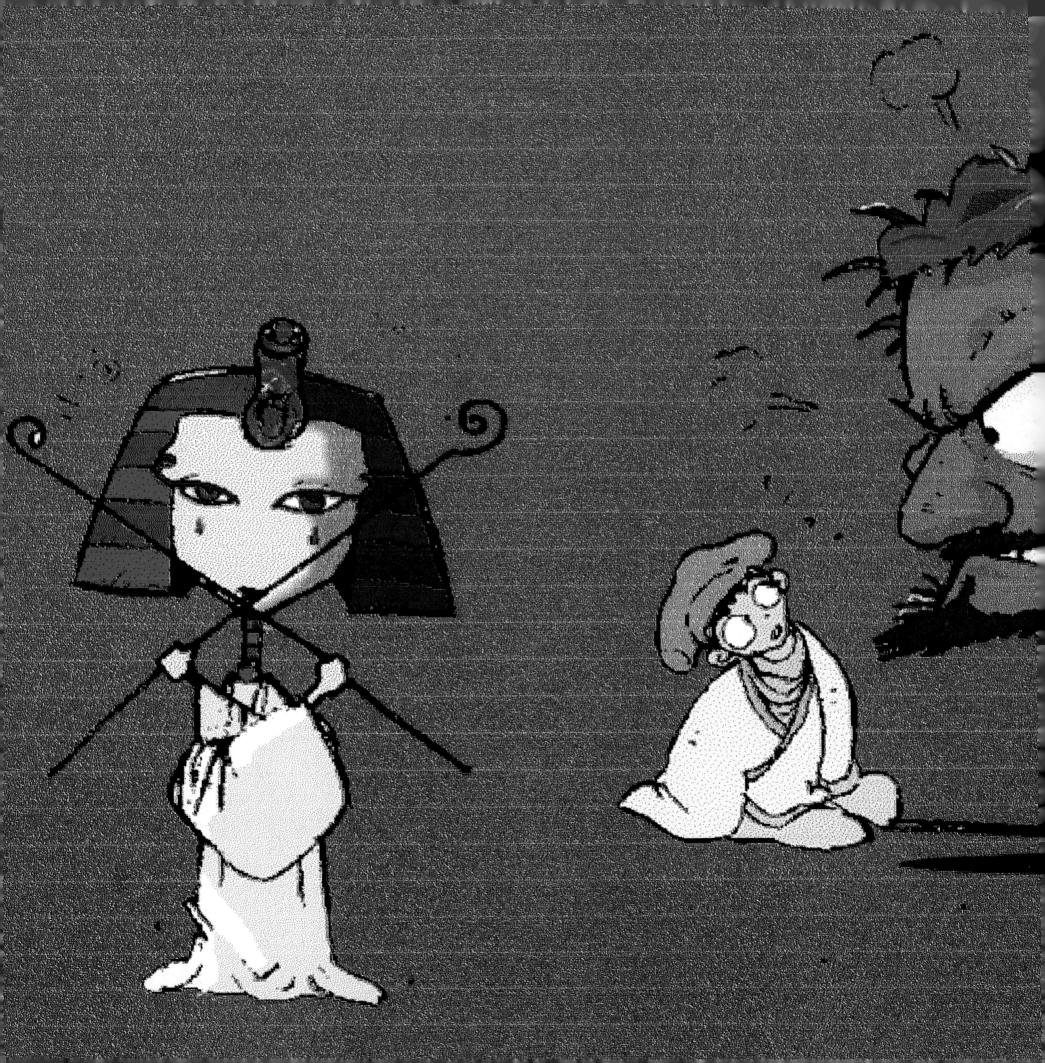

為什麼想要拍《小倩》？

怎麼拍《小倩》？

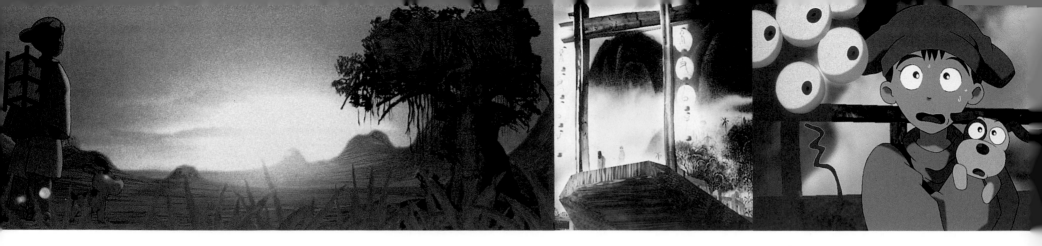

這些年來，華人的電影有各種發展。但是卡通片，我覺得，卻突然停了下來。

中國大陸這麼多年來的成績，自從我看過他們製作的《大鬧天宮》、《哪吒鬧海》，還有一些短片之後，其實整個卡通工業好像沒有發展下去。

我覺得這個現象，跟很多成長中的一代，跟現代流行文化裡面的東西，都好像脫節了。

突然間，我就想：那我來發展這個東西，嘗試一下好了。就用我們亞洲人或中國人的眼光，來做做我們的卡通片。

拍著電影，還一直聽到卡通的呼喚

電影拍得這麼忙碌的過程裡面，我怎麼還記得要拍卡通呢？這真是一個有趣的問題。

可以說，有兩個原因吧。

最主要的是，我覺得沒有人去發展這東西會很可惜。其實每個社會都會有一些年輕的人、正在成長的人在畫這些東西。如果沒有一個很開放、很健全的環境，來讓他們發揮，等於是浪費了，抹殺了這一群人的才華。我覺得很可惜。

就我自己本身來說，我以前就很喜歡畫畫，畫漫畫。

突然間，我覺得好像沒有人在繼續發展這些東西了。今天，也許還有一些漫畫，但沒有卡通，沒有動畫。而動畫又是漫畫的一個延伸，一個立體的發展。沒有動畫，漫畫也就等於「自斷右臂」。這是十分可惜的。

另外一個原因，是我們所謂流行文化的一種東西。我們竟然一直沒有這種東西。

今天的流行文化，越來越多是全球性的，國際性的。換而言之，這裡面一方面有跨國文化與地區文化的衝突，一方面也是跨國企業與地區企業的衝突。只是隨媒體的不同，有些衝突大些，有些衝突小些。但是，就電影和音樂而言，絕對是全球性企業對local company產生很大的壓力。

漫畫，也有類似的味道。因漫畫可以超越文字很多的局限，光靠圖像就可以產生很多溝通。這個時候，跨國性企業就有著力的地方了。你不做，可能永遠都做不起來了。

這兩個因素，使我總覺得卡通是個要做的東西。當然，這是很辛苦的。「流行文化」，又有文化的背景因素，又有流行的商業考慮。但是，我起碼要試試看。

製作《小倩》的基本想法

基本上，我第一部想要表現的卡通，並不是野心多麼大的想法。我只不過想組織一些我們的素材，拍出一個有意思的東西。

當時有幾個選擇。《小倩》是其中一個選擇。

那麼，為什麼選擇《小倩》呢？

第一，《小倩》是大家很熟悉的一個題材。有人提議過很多題材，比如孫悟空大鬧天宮等等，都是一個可能性，可是我選擇了《小倩》。原因是我覺得《小倩》很容易溝通，大家都知道我要拍的是什麼樣東西。

我曾經碰過一個狀況：如果選擇一個沒有共同文化背景的故

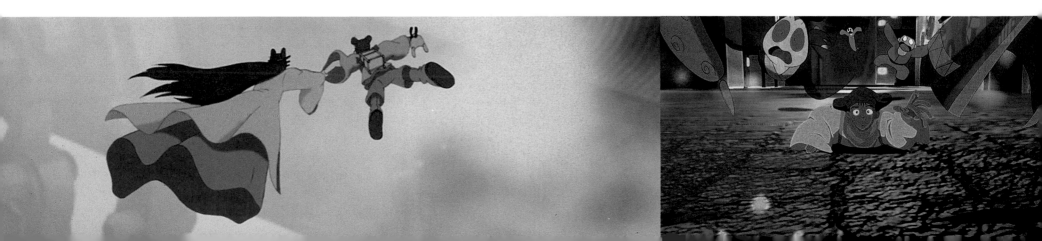

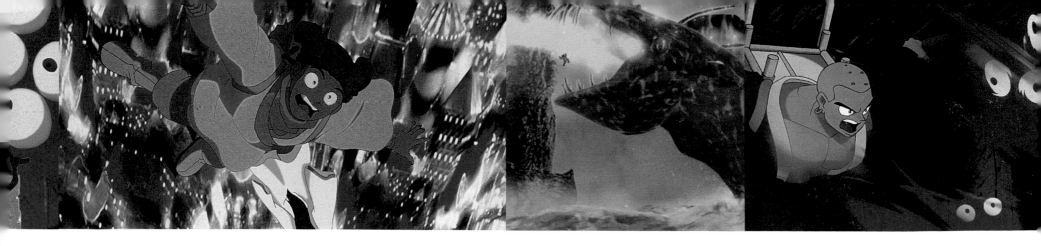

事，光是在發行市場上就要花很大的力氣去溝通。我覺得，這一點就我們發展卡通的第一步來講，並不是一個很好的開始。

第二，因為她曾經是一個流行文化的一部份，所以，我想，如果我把這個流行文化轉變成另外一種形態，不知它的效果會是怎麼個樣子。當時，我覺得這樣子嘗試是很有趣的。

第三，十年前我拍《倩女幽魂》的時候，有很多想法是用電影表現不出來的；也就是說，用真人表演是很難拍出來的。但是如果改用卡通的方式，則是可以嘗試的。《倩女幽魂》在很多地方已經很炫了，如果再用更可以天馬行空的卡通來拍攝，那又是番什麼光景？

拍攝過程的困難

在過程裡面，我們碰到很多困難，很多很多困難。

這很多困難，使我們在心態上面對很多問題。

第一個不禁萌生的心態是退卻的。很多時候很多人會想到：已經有人跑了那麼久的路，我們現在才開步走，是不是晚了一點？

另一個心態是「延後」的。有人會認為：我們的學習機會不夠，所以我們必須花點時間去學習一下，研究一下。可是我覺得沒有時間了，因為如果再花時間去學習，就又得等待另一班人來做了。我覺得，時間是我們現在最需要去爭取的一個東西。

第三個問題，尤其是出在科技上面。科技上怎麼做呢？應該跟著現有的卡通技術去做嗎？那我們就要去取經。如果不取經，那我們又要怎樣做？

當時，我想，應該是從最現代的方式去想，不要從過去的方式去想。

什麼叫從現代的方式去想？就是憑我們能夠拿到的最新的科技條件，去發展我們對卡通的一個看法。

我們不能重新開始走，跟著人家走過的路，重複去做。

我們要面對的問題，是現在這個時空裡面，要發展的科技遠超過以前很多。其實，這十年裡面，很多東西都已經加速很多。在這個加速的年代裡，我們必須跟著加速的腳步去走。

當然，這樣走是很辛苦的，因為我們的動畫工業根本沒有發展起來，力量很薄弱。

在日本和迪士尼之間

我們本來的力量就有限，在選擇從最現代的方式著手的情況下，其實就更有限了。

另外，其他的社會上的衝突也會造成掣肘的作用。比如說，我們認為自己的科技還不夠，但是另外有些人認為科技、電腦是對卡通的一個打擊。他們認為，電腦這種東西在侵略我們這個動畫的行業。

這些人的想法也要克服。

還有一些人，叫我們乾脆模仿別人的卡通片，比如說模仿一

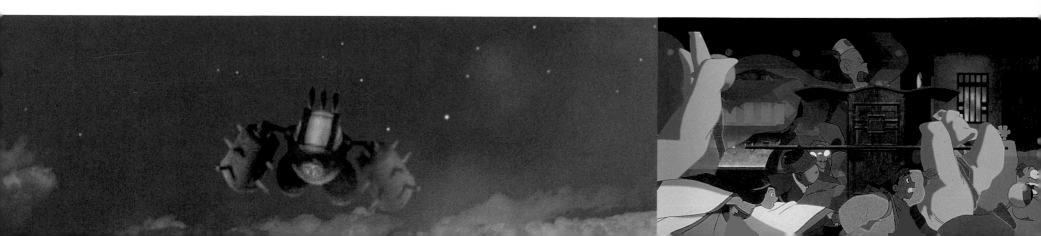

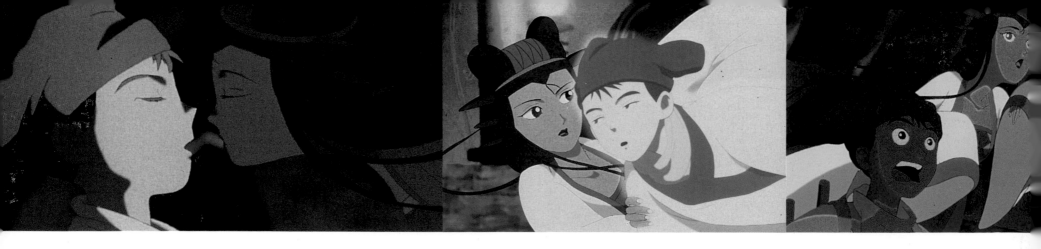

些成功的日本卡通、成功的迪士尼卡通、成功的歐洲卡通等等。

但是，我們要強勢走，開步走自己的路。如此，就絕不能夠在形式上、技術上、手法上跟他們一樣。

這一點在我們的《小倩》裡面，其實是一個很大的、很重要的精神。

我們必須把握自己的風格，發展自己的東西。如果我們沒把握擁有自己的風格，很容易就會變成人家的複印品。

那麼，這要怎麼做呢？

這第三條路怎麼走？

日本的卡通片，很多是根據漫畫編出來的。由於受到原始平面漫畫的影響，所以基本上它是在局部地移動。局部的移動裡面，把漫畫的風格變成循環的動畫。

迪士尼則是以電影的原理，24格為一秒鐘，每一格都在動。這樣做雖然有不少好處，但是投資也相對地要增加很多。

所以，如果我們必須採取自己的方式來做，就會有兩難：第一，這個東西不動的話，就會變得很日本化；第二，動得太多的話，我們沒有錢。

那麼，我們堅持的特色要怎麼做？

我舉兩個例子：

第一，在動與不動之間，找一個適當的平衡點。換句話說，我們要他動，但是在必要的時候動。另外，很好玩的，本來或許我們覺得應該把它動成某個樣子才好，可是我們沒有時間，沒有錢。那好，我們就想另外一種方法讓它動──找另外一種方法讓它動，在這部動畫中是很關鍵性的。

第二，我覺得過去的那些動畫，大部份環境都是平面的，非立體的。以迪士尼來說，裡面局部是立體的，大部份都是平面的。日本卡通，可以說根本就是平面的，沒有立體的。所以，我們要在動畫裡面製造出立體感。

結合了以上我講的第一點和第二點想法之後，最後呈現出來的成果到底是什麼樣子？有很多我們獨創的東西，其中之一就是：我們所有背景上的東西都在動。除了人物要動之外，背景也要動──這一點是我們很堅持的一點。

不論在光線方面，或者是背景的草木、林木、樹葉，水裡面的魚、海草、波浪等等，什麼東西都要有動的感覺。於是，我們覺得這個世界根本上是可以進去的。

我這種想法也是因為小時候看卡通片看來的。那時候，我常覺得卡通世界完全是另一個世界，如果能夠進入這個世界的話，那該有多好。

現在我既然要拍卡通片了，當然要把這種感覺再實現回來。

睡美人和我

談到製作立體動畫片的想法，不能不談談小時候看卡通片的感覺。

小時候，我看的第一部卡通是《小鹿斑比》，印象最深刻的則是《睡美人》。

為什麼印象最強烈的是《睡美人》，而不是《小鹿斑比》？

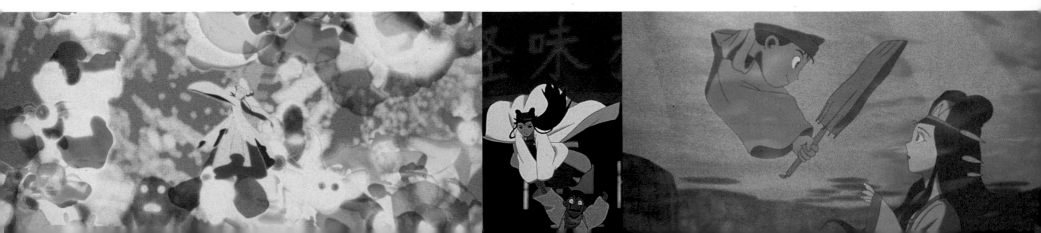

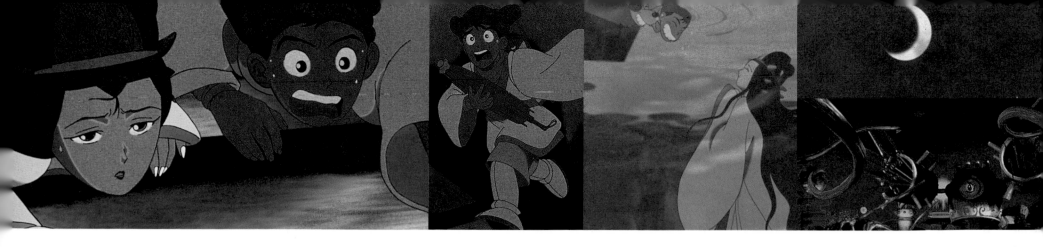

因為那時候我覺得畫動物和畫人很不同。因為畫人，我們更加會把畫和真實做個比較，幻想在真實的世界裡，他們的樣子是怎樣的。所以我當時對《睡美人》的感覺很強。

另外，忘了小時候看過的那個東西叫什麼了——它的兩個膠片重疊在一起，看起來比較立體。我看到那個東西的時候，覺得很興奮。我記得從那時候起，就一直覺得卡通片應該是立體的。

這種感覺，我覺得很過癮。所以我極力要搞立體卡通片。其實這樣說也不對，應該說：當我要搞卡通片時，我就很想把它搞成立體化的。

我和《原子小金剛》

至於日本漫畫，我第一部看的是手塚治蟲的漫畫，香港叫《小飛俠》，台灣叫《原子小金剛》，大陸叫作《阿豆目》。

我覺得它是一種代號，代表五○年代日本重建，也代表對科技、對成長中小孩子的心態。

也許，你會問：日本重建的代號，怎麼會打動一個在香港的中國人呢？

因為今天連環漫畫的文化，主要是從日本開始的。幼年我們看日本漫畫的時候，就開啓了我們對漫畫的一種童年幻想。很多時候，特別是對超科技的想像，投射在漫畫中，啓發了我們對未來的一種新的幻想。

其實，我們中國人的小人書，我也有很多。另外，我也看各種武俠小說、武俠片。但這是另一種文化，和科技的想像，

和未來的想像是相反的。

所以，當時手塚治虫的漫畫讓我覺得很興奮。

我覺得：手塚跟迪士尼的發展有一定的關係。迪士尼在西方發展的時候，手塚在日本發展。所以，雖然有些人說後來《獅子王》抄襲手塚，我卻覺得這一點很難說，其實雙方是很像的。

我要每天說服自己一遍

回到卡通片的拍攝構想——說這麼多，當真是說來容易做來難。

這等於要每天自己說服自己一遍，說我們要做一個自己的東西，我們要做一個自己的東西。

於是我們每看到一種東西，都要不斷地去想：到底我們要不要選擇這種方式來做，還是換別的方法來做？

舉個例子，就說發行吧。

我們同發行商說我們想要拍《小倩》。他們起了很強烈的懷疑，說：要做卡通嘛，乾脆做《獅子王》那種東西好不好？

我在想：你們這種想法不對。如果這樣的話，我們不是永遠沒有成長的機會嗎？

可是這話又說不出口。因為實在情況就是這樣子，我們是在打仗，沒有時間讓我們成長。對於片商，對於觀眾來說，都是一樣的。他們要看的是最後的東西，最實際的東西。你拍好了，他們就會支持你。你拍不好，再大的理想也不會有人支持。

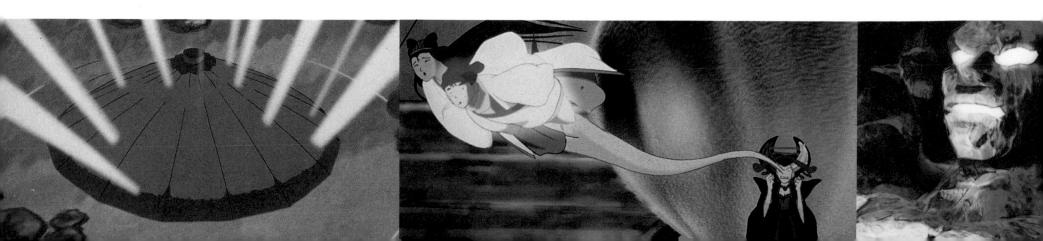

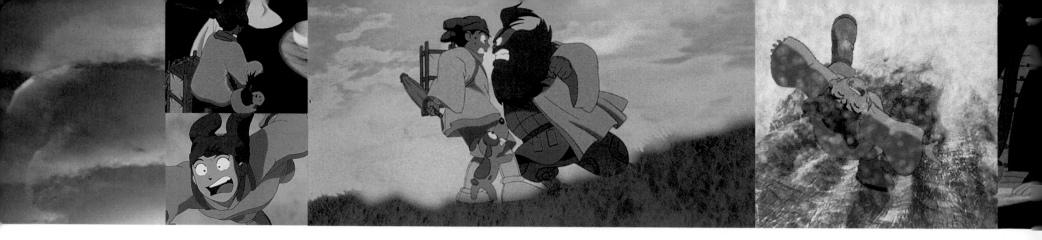

現在他們對這種東西持有很大的懷疑，你到底做不做呢？
好，你先做一點東西給他們看看好了。看完，他們還是抱著
很懷疑的態度，說這好像拍得不大好，做起來好像沒有《獅
子王》那麼好。

一下子，人家就拿你來和《獅子王》做比較了。

人家既然要把你和動畫界的巔峰放在同一個水平來看待，你
當然也要從同一個水平來看待事情。

你要把自己拉到世界的層次

換句話說，我們雖然是現在才剛開始做這種東西，卻不能把
自己當做是剛開始，我們必須當自己是個有經驗的人，並且
是最有經驗的人來看。那麼，有什麼方法可以讓我們在這麼
短的時間裡，把自己拉抬到和其他人平行的一個基礎上？

這一點想法，每一天我們都要在每一個工作人員之中加強。
不斷地看別人的卡通，他們說好，我們就說要做得比他們更
好。要不斷地說：他們做過了的，我們不能再重複他們，要
改一個方式來做……

這樣做，都是為了說服自己。

其實，這種要求，有時候是比較苛求了一點。目前在工作的
這些人員，你想要他們付出的東西，和他們的薪酬是不成正
比的。

在外國，卡通行業的薪水很高。而我們在開疆闢土的階段，
薪水當然不很高。

我們又沒有龐大的投資後台，等於是一個以簡單的工廠、小

工廠的方式去做。外面又有很多大企業、大公司在帶給我們
威脅、壓力。

可是我覺得，開步了就是一個成功的開始，失敗是因為過程
裡邊我們把握不住這種東西。那我們就不斷地複習，照我們
有把握的過程去做。

就這樣子。

談了十年才起動：動畫由造型開始

動畫，是由造型開始的。

造型，是很基本的一步。如果沒有造型，等於就沒有演員。
有了造型，我們才能架構出一個卡通片的劇情發展。而隨著
卡通片的劇情發展，我們才能進一步設想、開發卡通的表現
手法等等。

但卡通畢竟不是正常的真人在表演的劇情。它有它一定的靈
活性、立體感，及人物的因應之道。這些都是必須在同一時
間解決的，也都必須從造型開始解決。

我們要創造造型的時候，因為沒有這個過程的背景訓練，所
以非常辛苦。

打從十年前開始，我們就談了很多很多有關卡通片的想法。
但是，想法永遠只是想法。現在回想起來，一直談談談，卻
沒能動手，其實也是因為沒有真正面對這個問題，真正思考
這個問題。

經過了十年的時間，我們決定真正面對這個問題。克服只是
「坐而言」的問題之後，才進入思考怎樣去做的階段。

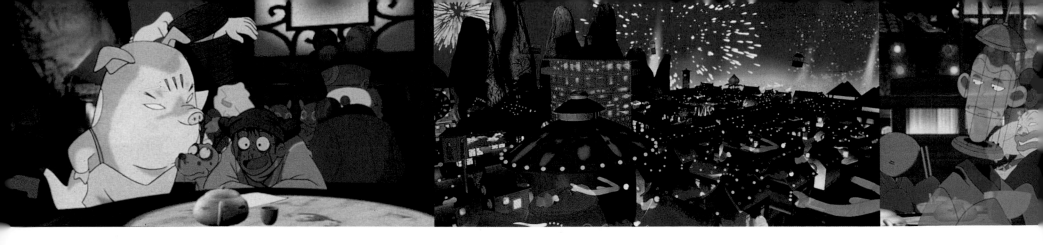

工具的問題

有了造型，有了劇情，有了東西去做之後，另一些問題又來了。

我們工作人員的動畫文化到底夠不夠？到底夠不夠時間去做呢？有沒有錢花那麼長的時間去做呢？到底技術上我們用什麼方法來做呢？

問題層出不窮，事情變得複雜得不得了。

我們在美國跟一些做電腦有經驗的artists談過。他們都說不可能做。我們的機器不夠，設備不夠，人才不夠。

但是你不能因為別人說不夠，就不做了。

你要設想一個模式，一種口味。這種口味與模式從開始設定了之後，就戰戰兢兢地進行下去。你不知道這樣進行下去，到底是會馬上就粉身碎骨，還是幾年後才粉身碎骨；不知道能撐個一年半載，還是能就這樣一直撐出個結果。

不要說別的，就談買電腦好了。這一件事就是一個很大的決定。電腦，幾乎可以說是一買回來就過時的一種東西。而你到底是要做兩年，還是做四年才能做出結果來？不管兩年、四年，它的淘汰性很強。我們都必須知道這二年四年裡面我們的器材是怎麼回事，用這些器材做出來的我們的東西又是怎麼回事。

總之，我們決定要這麼做的時候，技術等於是決定我們死活的關鍵。不是死就是活，只有一兩個可能性。這是很重大的一個關卡。

我們過了這很大的一關。主要原因就是我們想：要不要做事情？我們要不要活下去？我們要活下去的話、就得打出一個局面來。

三個心態問題

接下去的實際工作，牽涉到三個相互關連，又相互矛盾的心態。

第一個心態是：看好自己。

我說過，我們要做的是很有自己口味和感覺的東西。我們想做的不是迪士尼，也不是日本動畫。但這並不是件那麼容易的事。口頭上說的時候，你的工作夥伴都同意你這個說法，但是等實際動手，一步一步做下去的時候，我們就發覺，其實，重新建立一種不同的動畫構思並不是一朝一夕的事，而且從「紙上談兵」到實際工作時，要「擺脫」這麼多年動畫的影響，實在是等於要自己「脫胎換骨」。大家怎樣才能一齊「脫胎換骨」呢？有些人提議，我們先試做一些迪士尼的片斷，用我們自己的構思去把這些片斷做出來，然後加以比較，這樣就知道我們的想法到底行不行得通。這固然是個想法，但這樣做，豈不是用拍攝幾部電影的功夫來做一部片子嗎？

結果，還是用了最原始的方式，就是「霸王硬上弓」，轉個方式；就是：我們用我們的風格，然後假設其他人在我們這樣的情節會怎樣做，找出一些假設來一步一步的進行下去。

我們必須只看自己，不要看其他人同時在做什麼。然後我們

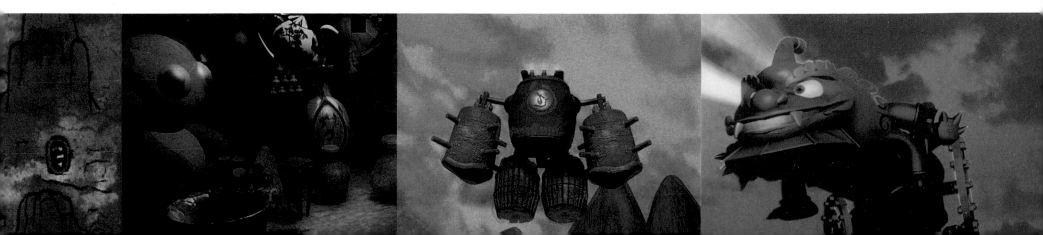

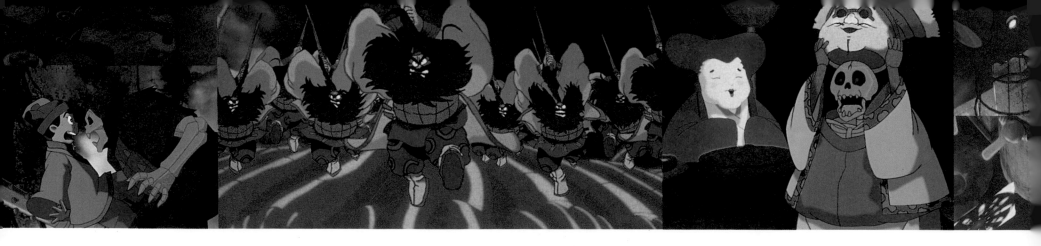

才能夠找到自己的定位。

第二個心態是：也看看別人。

做事情要有決心和信心，但並不是光有決心和信心就一定能做成事情。開始啟動之後，我們還要觀察別人做的東西。不能光做自己的東西，否則一不小心就要變成義和團了。

你不想做日本動畫，你不想做迪士尼動畫，但是突然間你也會哎呀一聲，原來別人做的有些東西也很好。你也要考慮要不要修改你自己的想法。

所以，在這過程裡面，每一點都是一個學習的地方。而我們就邊學邊打，邊打還邊學。

我們跟韓國、日本幾個國家的人也談過。他們對我們也很懷疑。我們怎麼證明我們的力量？我們怎麼說服他們？其實，我們只有在精神上去說服他們，因為我們根本上沒做過，沒有成品給他們看。然後，我們再利用我們的所謂設計來說服他們。而往往要說服他們之後，我們才有機會。

所以，也很害怕突然間有人半途殺進來說：「我看過了，不行，不行。」這真的很恐怖。

第三個心態是：輕鬆的心態。

實際工作的場面是怎麼一個樣子呢？在工作的過程裡面，大家是很痛苦的，因為有些人要每天24小時不眠不休地克服機器問題，克服創意問題。所以很多時候你不要太苛求，他們已經盡了他們的力量了。

也就是說，在這階段裡面我們一方面要面對生死的問題，一方面還要保持輕鬆的精神，因為力量用盡了，而我們把事情

看得很疲勞的話，東西是做不好的。

我們在面對事情的時候，還要保持很新鮮的看法。

你看，這個行業基本上就是坐在那裡，面對一個機器，嘟…嘟…嘟…嘟……地，很快地把你鑽到一個死角裡去，出不來了。

而且東西看得多，習慣了，你開始沒有判斷力了。

所以，怎麼樣又專注自己的路子，又注意別人的方法，又兼顧自己輕鬆的心情，這三種心態交錯在一起，有時候想起來幾乎是不可能的。

必須鼓舞年輕人的熱血

怎麼鼓舞年輕人和你一起工作，是這整個過程裡面很重要的一個課題。

你需要一個很有說服力的觀點，讓一般年輕人長時間集中他們的精神跟力量，去做一些事情。

年輕人成長的心理很複雜。他們並沒有想定自己想做什麼，而大部份的創作力偏偏又在他們身上。如果我們把握不住他們的力量，集中來做一件事的話，可能這件事就做不成了。他們往往又沒有我們所謂的社會包袱，很容易放得下，離開了，不幹了。

所以如何維持他們很強，很濃的工作興趣呢？第一步，先讓自己也百分之一百地如魔鬼上身般迷上這個計劃。然後，讓每個人都為自己的工作感到光榮和興奮。

由於他們有比較強的創作力，又能夠掌握一些技術，所以他

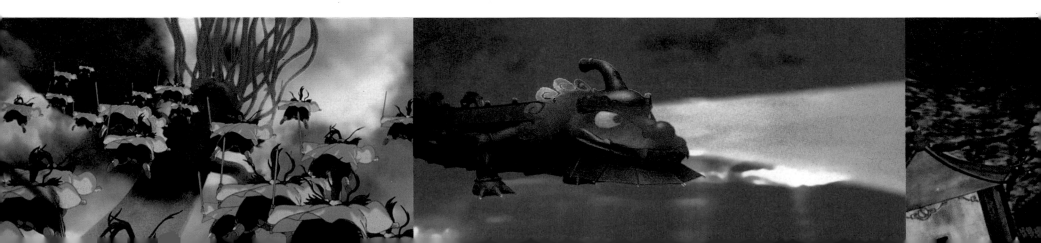

們也很容易被別的東西吸引、分神。廣告公司啦，到外國念書啦，突然間就轉行了，做了畫家、藝術家，做別的一行。由於他們的動能很強，他們很容易變成另外一種、另外一個東西。

所以，在如何帶領年輕人工作這一點上，是要牽涉到很多組織方面的方法，要投入很大、很多力量進去的。

除此之外，還有「九七」這個問題。很多人因為「九七」而去向不明。有些家庭移民了，年輕人就跟著移民走了。還有些人的女朋友或男朋友走了，他們也跟著走了。

這對我們實在是很大的壓力。要想在人手方面能夠保留一批力量去發展這些東西，實在是要有階段性的安排，而且要很強力地說服他們留下來。

卡通跟電影最大的不同

電影，你有了一個想法的話，透過攝影師和演員來完成。

卡通嘛，你的想法就是要很多人來畫。一個鏡頭一個圖，一個鏡頭一個圖這樣子畫，一張張這樣子畫，很慢的。

比方說，我想改動，一改動就是重新畫過。演員哪，你說演得不好，那就重來一遍，很簡單嘛。

卡通做一個鏡頭，可能做很久，能變動的空間不大。你做某個決定，決定之後，你要改變的話，就得想清楚，改了之後會不會再改。並且，你要考慮在改變的過程裡面，對士氣的打擊會不會很大。這點一定要考慮。

另外，因為有些人很會畫這個東西，有些人又很會做那個東西，所以由誰來做什麼東西就很重要。這裡頭有很多組織上的思考。

卡通的文戲

就創作的角度來講，電影和卡通也是兩個不同的東西。

卡通是平面的東西；電影是真人演的，是立體的東西。

我們看螢幕上的平面東西，注意力能有多長？你在螢幕上面要製造什麼東西，讓人看了之後，保持對這個東西的長時間興趣？

譬如說文戲吧，電影裡真人在演的時候，我們就看這兩個人表演好了。這兩個人的演技夠好的話，就沒有問題。

但是在卡通裡面，我們就很想在畫面製造一些有趣的東西——也許是畫面上的設計，也許是角色行為——使角色在說話的時候，以某種方法讓人看了覺得有興趣。所以，很多時候我們要加上很多旁邊的「補注」。迪士尼卡通裡很多動物，就都是這種「補注」。除了動物之外，我們也要安排很多背景發生變化。

卡通的武戲

前面說過，我想做卡通版《小倩》的原因之一，就是：回想一下，做《倩女幽魂》的時候，很多想法是沒法拍出來的。

譬如有一幕戲，我想要寧采臣踏著漫天飛舞的符咒，飛奔而去。這在電影上是做不到的，最起碼也是很難做到的，但是在卡通裡就可以一試。

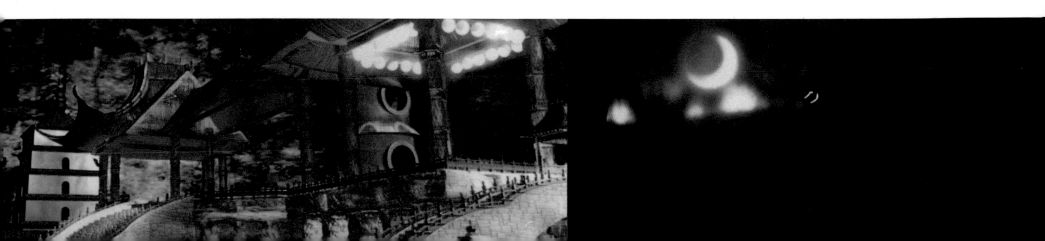

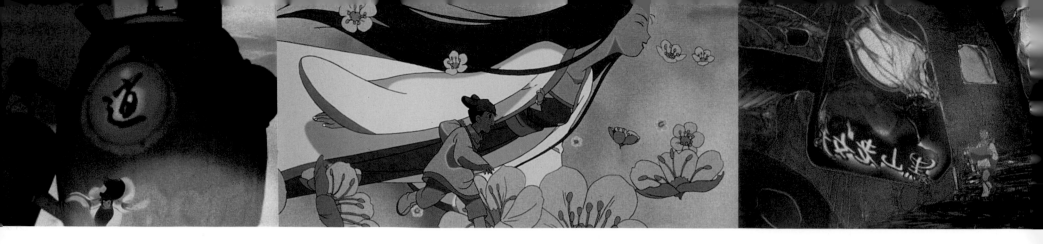

卡通的武戲是可以很誇張的。

但問題也在這裡。

卡通人物的動作有極大的靈活性，他可以一下子站在別人的頭上，輕鬆地就可以踏到水上漂啊！這些都超越了人所能做的。有時候，你一直做下去，儘管有時覺得誇張了點，可是在畫面上看來很正常，覺得可以更誇張一點，再誇張一點。結果，就誇張得過了頭。

好比那個寧采臣，在卡通裡的模樣是個小孩子。他的心態到底有多少小孩子的成份呢？譬如他表現失望或開心時，他的開心、失望會表現到什麼程度呢？整個臉都變了，笑得整個臉都是一張嘴巴。

到底這種表演的方式是對，還是錯呢？

再譬如說，突然間他很害怕。他的表演怎麼做出害怕的感覺呢？

正常人害怕，額頭流下汗水來。寧采臣卻可以一下子全部頭髮都豎起來。但，問題又回來了：要不要誇張到這種程度？這是卡通片和真人電影的最大不同之處。你要誇張，但又必須在誇張的地方做一個定點。

另外，在我拍武戲的時候，還有個問題。

我要卡通裡很多畫面保持中國的特色，所以我們把京劇的手法放了進來。燕赤霞、白雲、十方這些人物都帶有京劇味。十方一轉伏魔棒，身形一挫，對白就來了：「看來現在黑白已經分得清清楚楚了。」這些細節，戲中還有許多。

製作卡通和電影的不同樂趣

卡通和真人電影的空間不一樣，你可以發揮的空間不一樣，是全然不同的兩回事。你要重新調整自己對戲劇、手法的想法。

譬如說，如果是真人演出的話，你不會這樣做；但如果是卡通的話，這樣做還不夠，還要加上更多趣味。這完全是不一樣的東西，你等於必須從另一個角度重新來過。

對我來講，我覺得這是很新鮮的：擺下很多東西，嘗試另一個東西。

這種差別很多也很大，幾乎每一段都是。譬如，卡通人物壓到一隻小狗，小狗整個壓扁了，幾乎是死掉了，但是他還是無所謂，觀眾也無所謂，因為大家都知道小狗不會真的就這樣死掉。

但是真人演出就不行了。即使想再幽默一點，也不能用這種表現方法。

再好比說，我們的主角寧采臣走在一條很長很長的路上，走著走著，突然間出現一個很哲學性的想法或看法。我們要處理這種心態變化的東西，光靠臉部的表情是不夠的，還要整個環境都發生變化，來呈現他這個心態。

於是，他走著走著，突然間脫離了原來的空間，他走的路竟然變成一片樹葉，樹葉變成一滴水，一滴水變成一個背景，這個背景又幻化成他想法的影像，這個影像又突然間拉長拉短的，變成球，變成很多他自己跑出來，在花朵裡面跑來跑

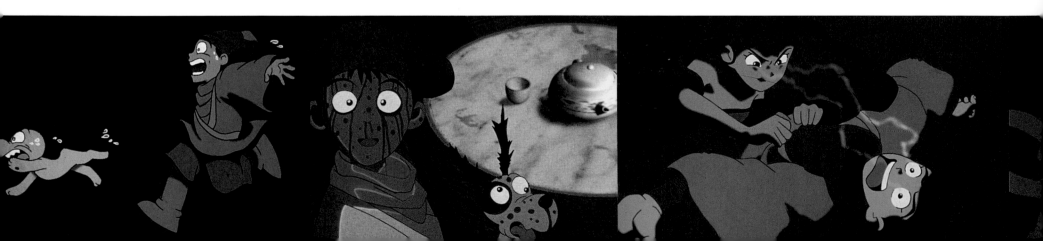

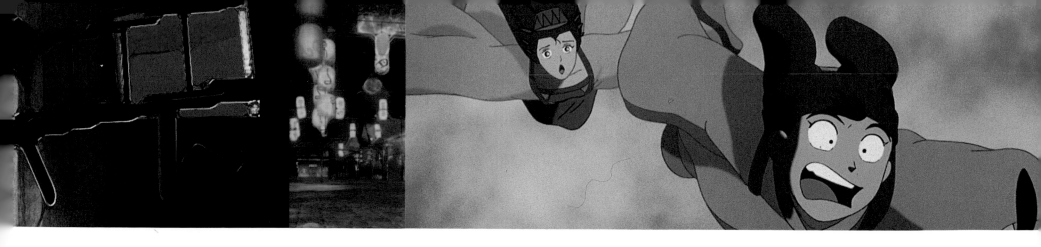

去。如此，我們就把他這個很哲學性的想法一下子很極端地提煉了出來。真人電影就不會這樣做。

卡通人物講的語言也不一樣。他們講的話不能太含蓄，要很直接地講出來。不會有真人電影裡的那種含蓄、轉折。

人物到底是好人還是壞人，也不像真人電影裡面那麼隱藏。真人在很多情緒的表現方面，可以透過面部各種表情做很細微的表達。這在卡通裡面可能是沒有的。卡通人物的憤怒，可能是突然間情緒變化，身體顏色都變了。

兩種不同的創作

對一個又拍電影又拍卡通的人來說，這兩種不同的創作帶給我的收穫，最重要的就是：你從不同的媒體，去設想不同的表現效果，最後各自創造出作品本身的戲劇性，而成為流行文化裡的一個元素。

另外，如果我們做的東西還能產生一種激勵效果、一些刺激的作用，成為我們將來從事創作的參考，改變將來的一些做法，那也許可以說是實質面的收穫吧。

我對待卡通，其實也是在對待我童年的一些東西。但這種對待會在不知不覺中有些變化，甚至變質。

譬如我現在看卡通片，一方面是因為有些東西跟我們童年有關係，但裡面也有很多因素是跟我們現在的生活有關係。

《獅子王》或《阿拉丁》，其實都有很多成人的因素在裡面。很多角色本身是成人的設計，是成人的因素，並不是小孩子的因素。小孩子的因素主要是在畫面的靈活性、動感、世界

的幻想性。

偏偏每個成人也都經歷過童年，所以成人對小孩子的細節，也有他的觀點。這兩種觀點結合在一起，就變成另一種文化的面貌出來。

天下萬事，無不卡通

我認為什麼樣的體裁都適合做卡通。如果最嚴霜的歷史材料都可以做卡通，還有什麼不可卡通的？

三國演義歷來就是一個很好的卡通材料。

最後的成果，下一部動畫

不管怎麼說，《小倩》歷經四年的醞釀之後，現在終於和大家見面了。

我很高興自己和工作夥伴摸索出了中國人的第一部3D電腦動畫，也十分興奮於在電影的虛構世界之外，又找到了另一種可供創造力爆發的天地。

於是，我們已經開始著手進行下一部動畫了……

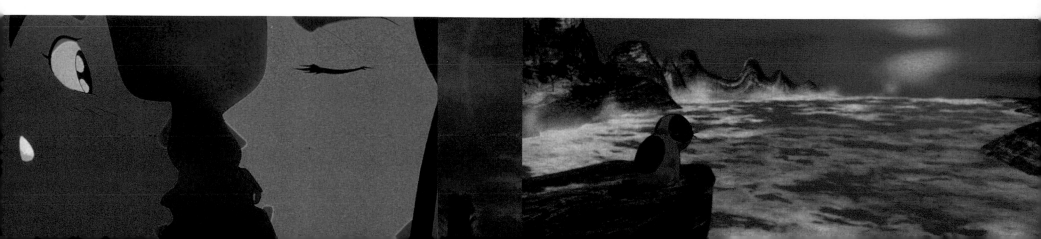

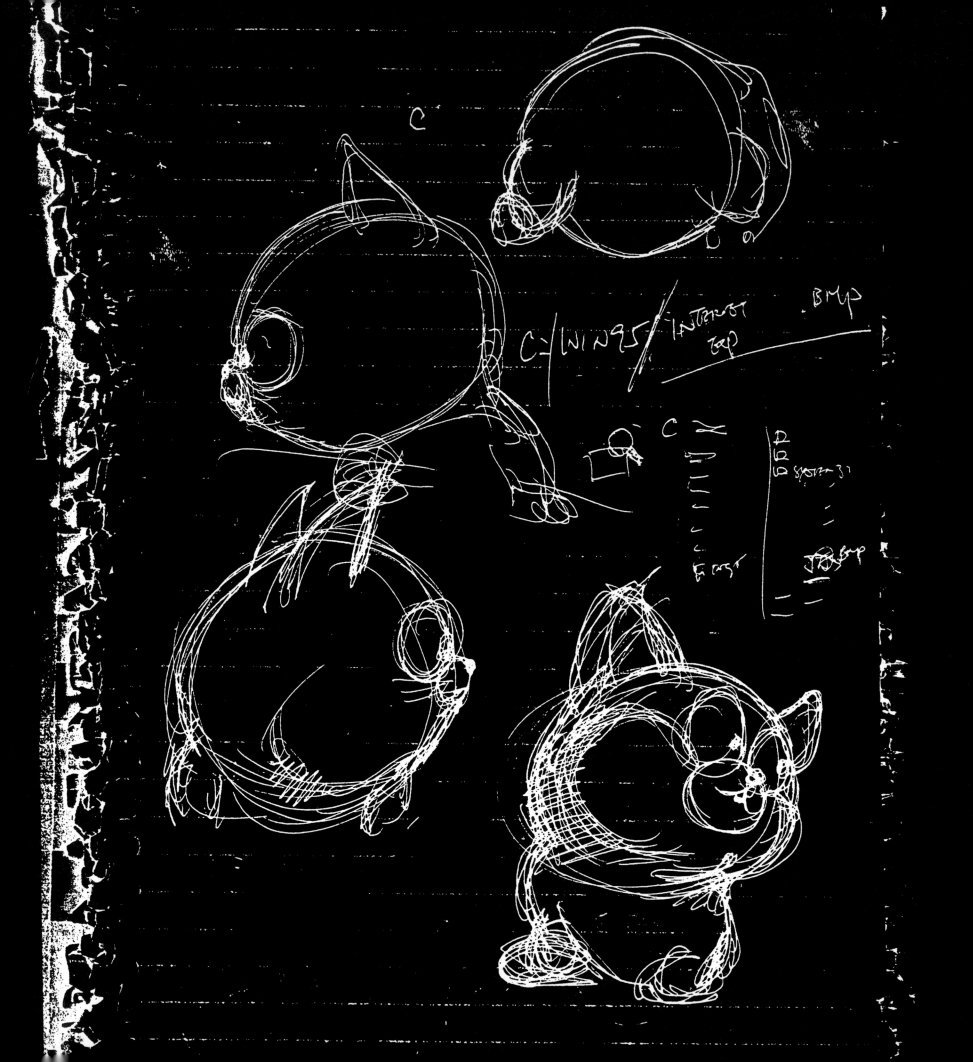

D 322A
的 在 路小

徐克手稿

↳ Top S. = 326
18 分

D154 後 3½

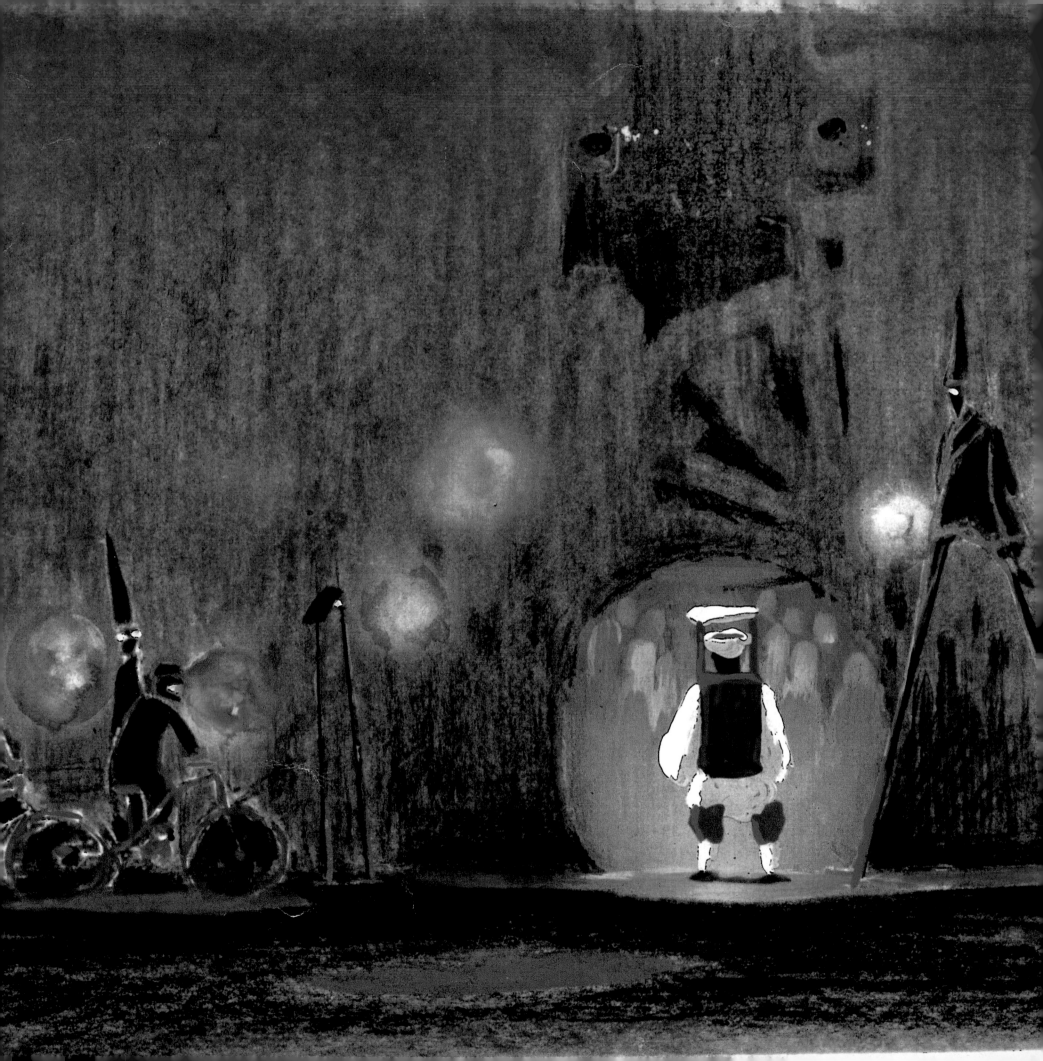

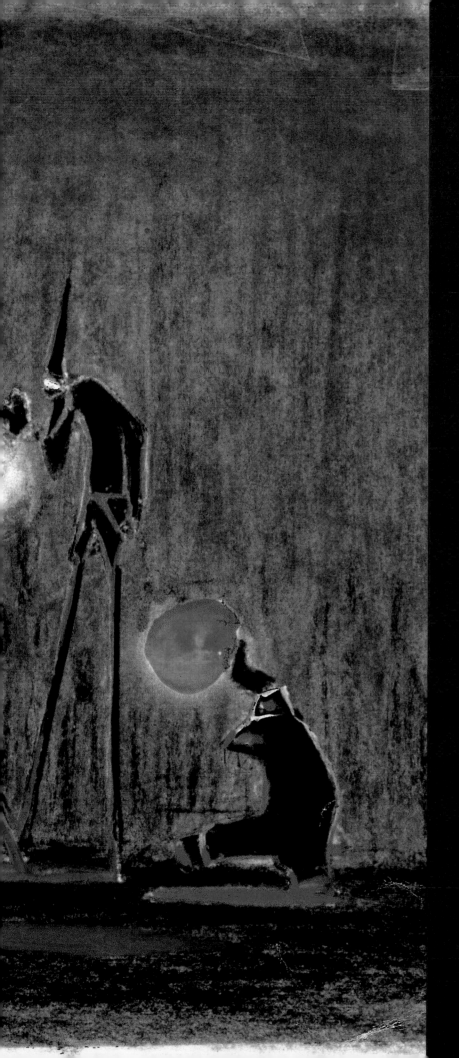

動畫製作前的準備工作
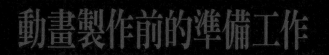

製作流程

構思 —— 劇本

造型設計

平面圖(Floor Plan)

概念設計圖(Impression)

分鏡

CINEFEX WORKSHOP

鉛筆畫(Pencil Drawing)

2D
(人物與鬼怪)

Modeling (Wire Frame)

3D
(道具與背景)

掃描進電腦 ———————— 上色 ———————— 顏色線(Color Line) ——┐

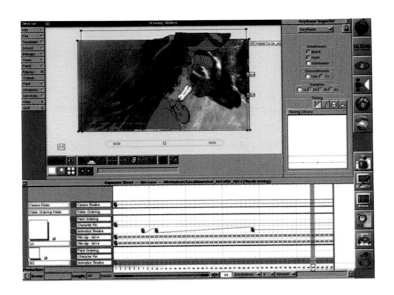

合成 ————————————┐

菲林 ———————— 配音與配樂

特殊效果

質感(Texture) ———————— 燈光 ———————————— 3D動畫 ——┘

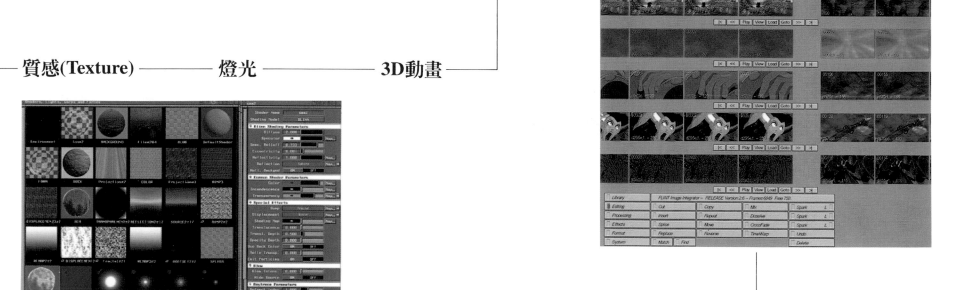

修正

完成

劇本

編寫動畫片的劇本，跟編寫一部真人演出的電影不大一樣。

在動畫片裡演出的角色是畫出來的。在處理上，我們要考慮到畫出來的角色在銀幕上如何吸引觀眾的注意力。

比如說，一個演員在銀幕上演繹一段對白（無論這對白是在表現這個人物的內心世界，或者是在敘述某件事的來龍去脈），我們會考慮到這個演員在不同層次上表現這個角色的表面、內涵，以及深一層的性格。

無論是故事的「真實空間」，抑或是「幻想空間」，一個真人在銀幕上跟一個畫出來的人物是大不相同的。因為一張畫出來的臉，在某種時候的長度之後，它會開始變成平面，甚至開始分解成線條和一塊塊的顏色——繪畫畢竟是用線條和顏色來作一種形體的捏塑，它完全是觀眾觀賞時一種視覺的符號組合。所以編寫這些繪畫出來的角色，我們會考慮到整體的畫面，跟場景裡的各種元素的互動關係。

角色演技的表達手法，從對白到動作，和戲劇的處理方式，要誇張到什麼程度，要真實到什麼程度，都在一種漫畫式的尺度下設計出來。

我記得，劇本曾經有一稿描寫寧采臣追上小蘭的結婚隊伍時，掀起新娘轎子的布帳。寧氣喘如牛之際，小蘭拿了個紙風車放在寧面前，讓寧噴出來的氣吹動風車。雖然如此頑皮，小蘭卻冷冷的，一點笑容也沒有，還不斷在奚落寧。在落日彩霞滿天的水平線上，小蘭的八人大轎如跑車一樣帶著一條長長的煙塵飛馳而去。

結果因為有些人覺得太幼稚了，所以就決定將這段取消。劇本曾經有許多段落後來都割捨了，回想起來，仍然覺得十分可惜。

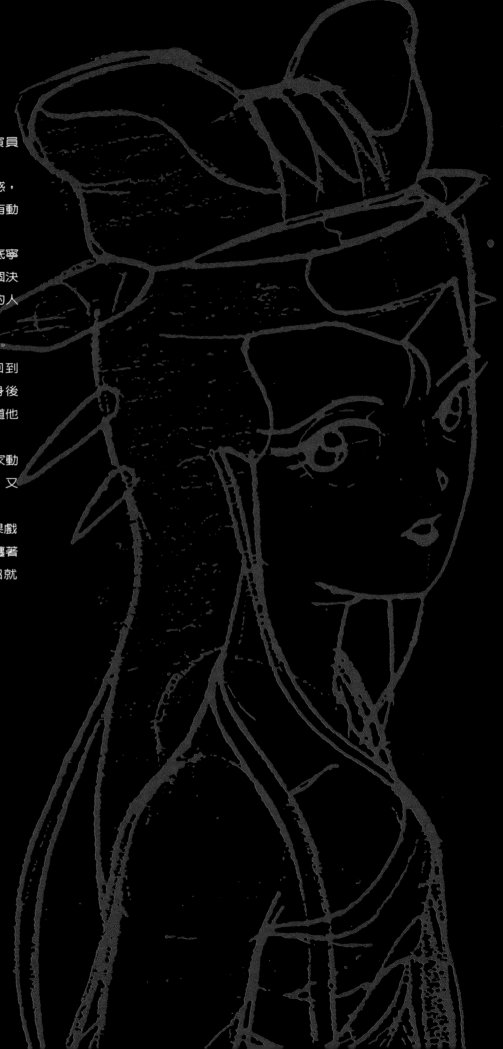

設定：主要角色、群鬼

我覺得動畫最難處理的一點是造型。造型做得不好，就等於找錯演員
一樣，戲也演不下去了。

其實，有許多情況，我們看到一些繪圖，由於對人物設計沒有好感，
而對故事失去興趣。這些問題也是困擾了我這麼多年，而遲遲沒有動
手拍攝動畫的原因之一。

在決定寧采臣、小倩的樣子時，很自然就考慮到他們的年齡。到底寧
和小倩看起來要像幾歲呢？幾經周折，最後，我們大膽地下了一個決
定，讓他們很年輕，年輕到看起來才十四、五歲。因為這個年齡的人
物可以產生許多戲劇化效果，也可以增加故事的輕鬆點。

在設計人物方面，不能不提鍾漢超這個人，平時我們叫他Frankie。
在1988年的某一個凌晨（大約五點鐘），我出於某種原因特別早回到
公司，看到一個年輕人在畫《笑傲江湖》的特效鏡頭。我站在他身後
許久，注意他的畫功和筆法。後來，好奇的我打開了話匣，才知道他
是公司特技部門請回來的臨時工。

從那天早上開始，我們不斷地談動畫。三、四年後，因為大陸一家動
畫公司聘請了他，他離開了。後來，我開動了《小倩》動畫計劃，又
把他拉回來。《小倩》裡的人物造型，他的功勞不能抹滅。

其實，我們在動手設計《小倩》裡的人物時，所畫的許多角色結果戲
裡面並沒有用到。比如說，寧采臣遇上了一位江湖女俠，老是糾纏著
他；還有一名武林高手叫「黑俠」，出招時好像在炒菜，打完一招就
出現一道菜式……等等。這些都沒有給納入戲裡。

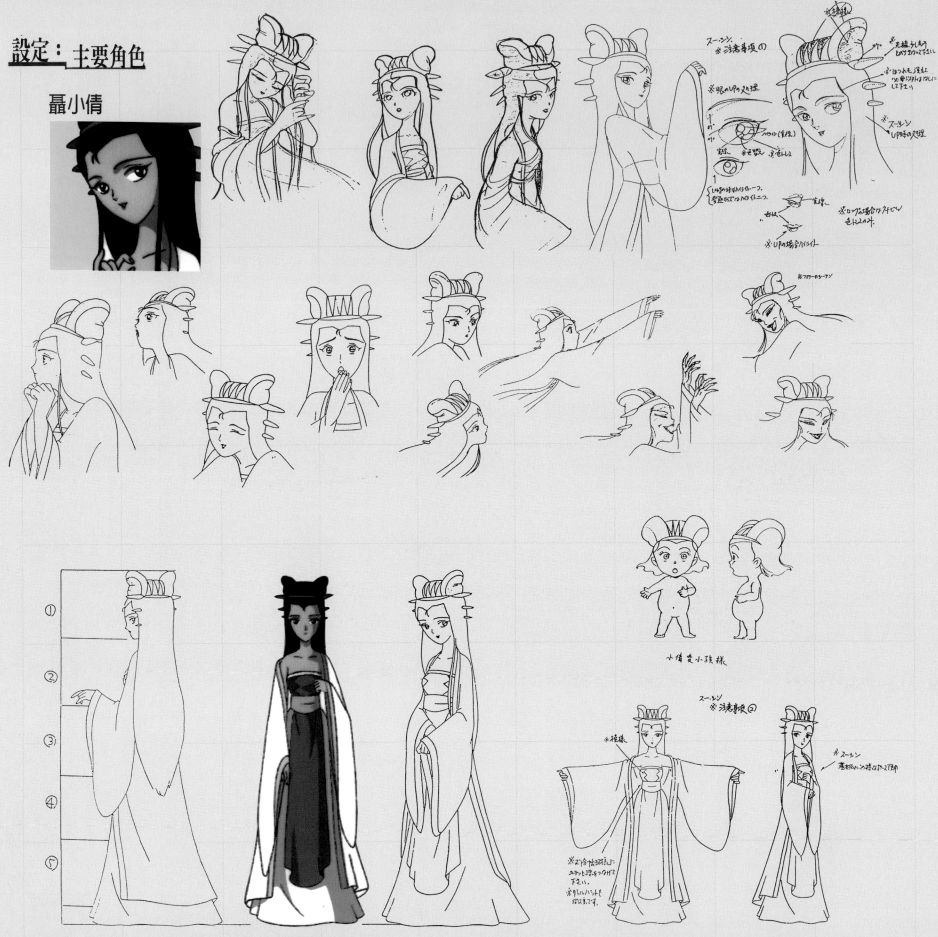

設定：主要角色

聶小倩

※足は素足です。

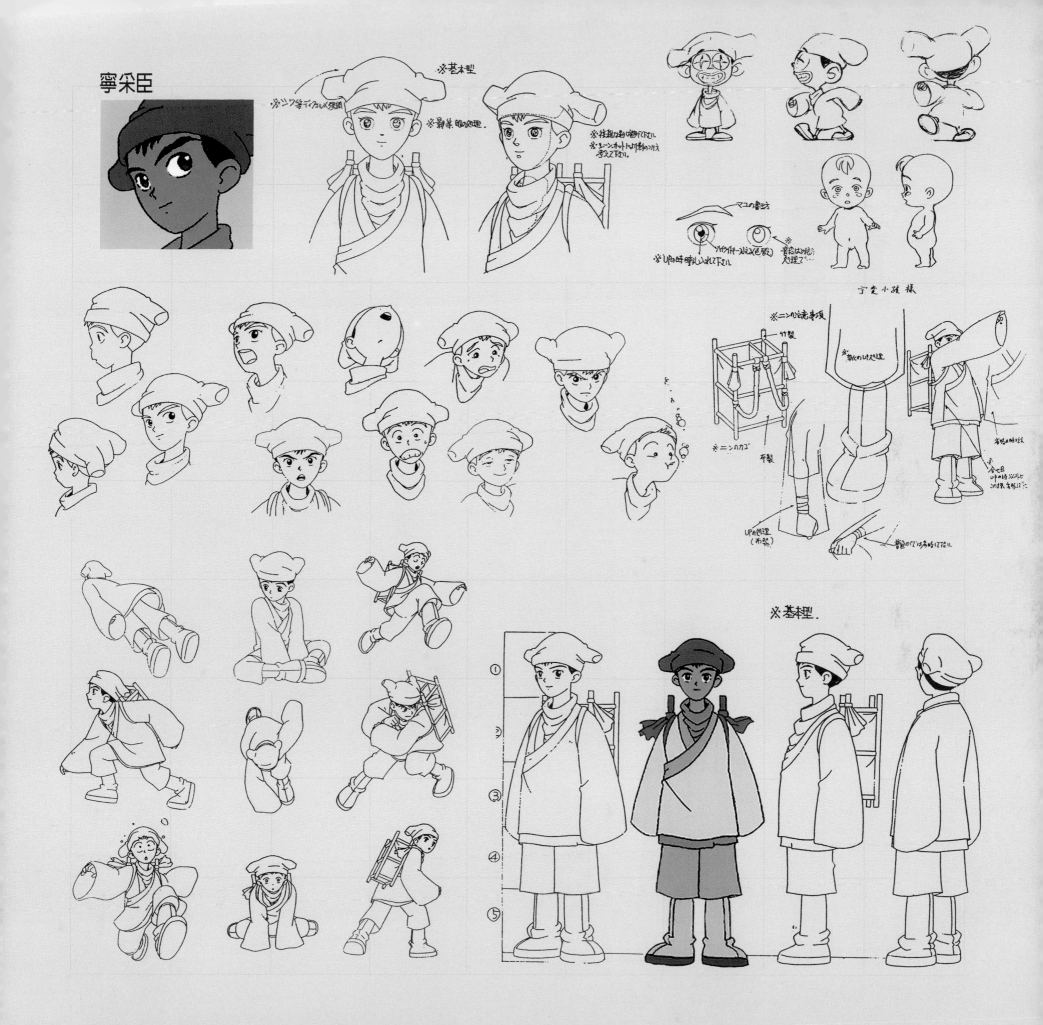

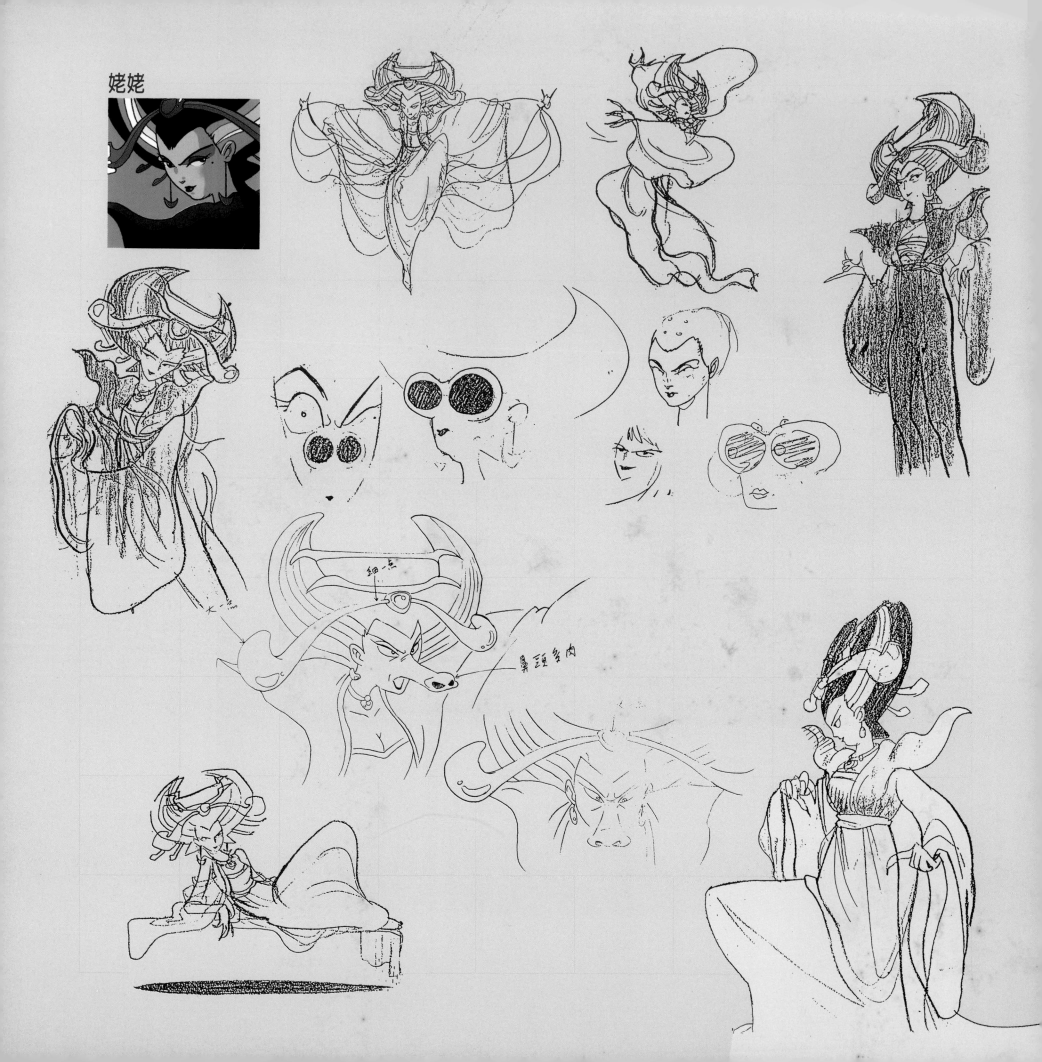

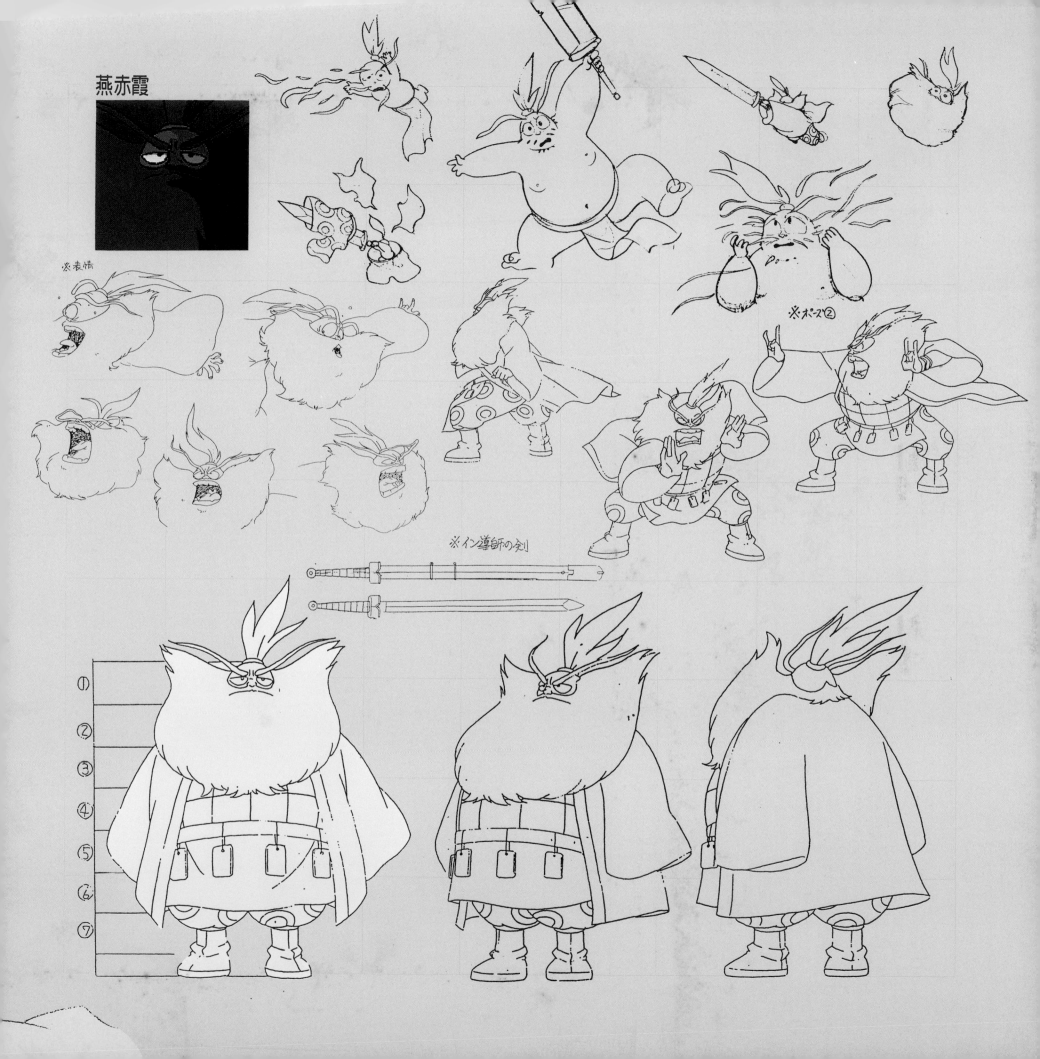

燕赤霞

※表情

※ポーズ②

※イン導師の剣

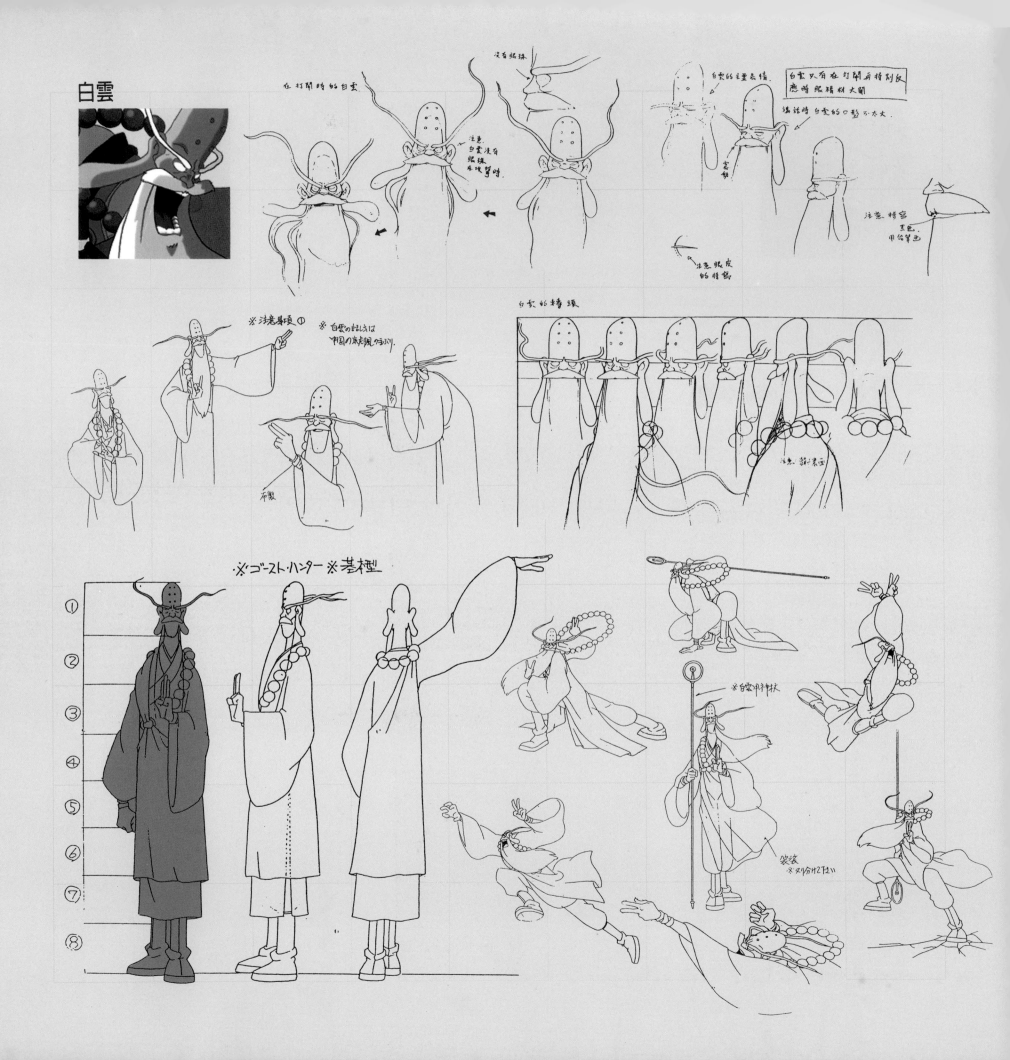

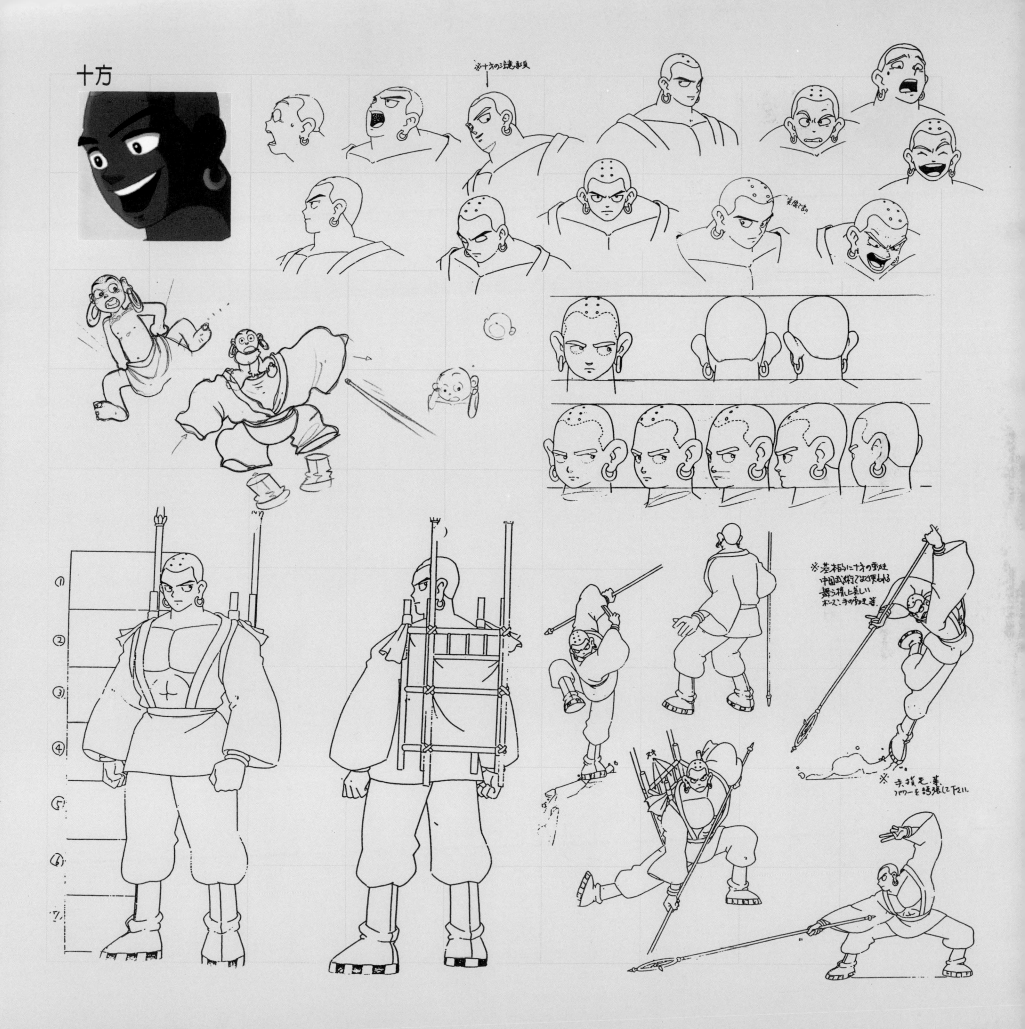

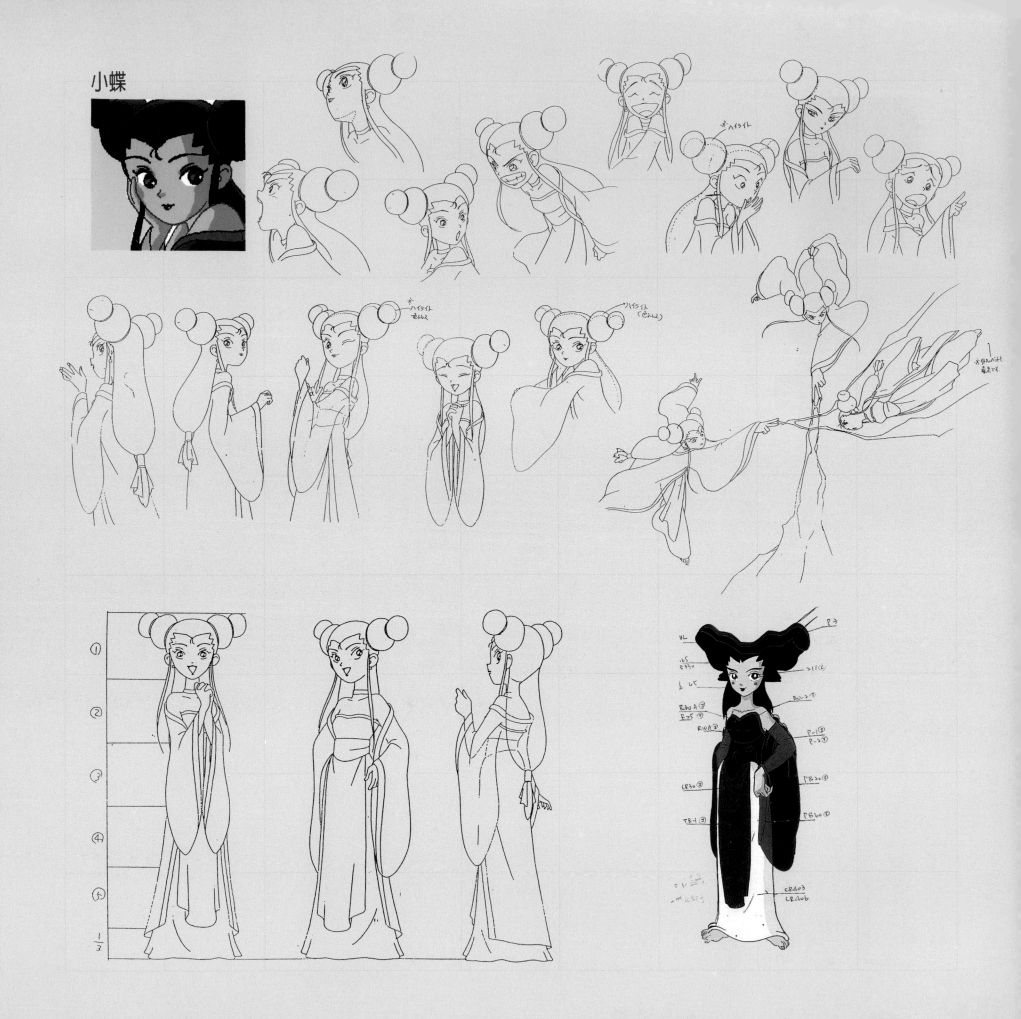

小蝶

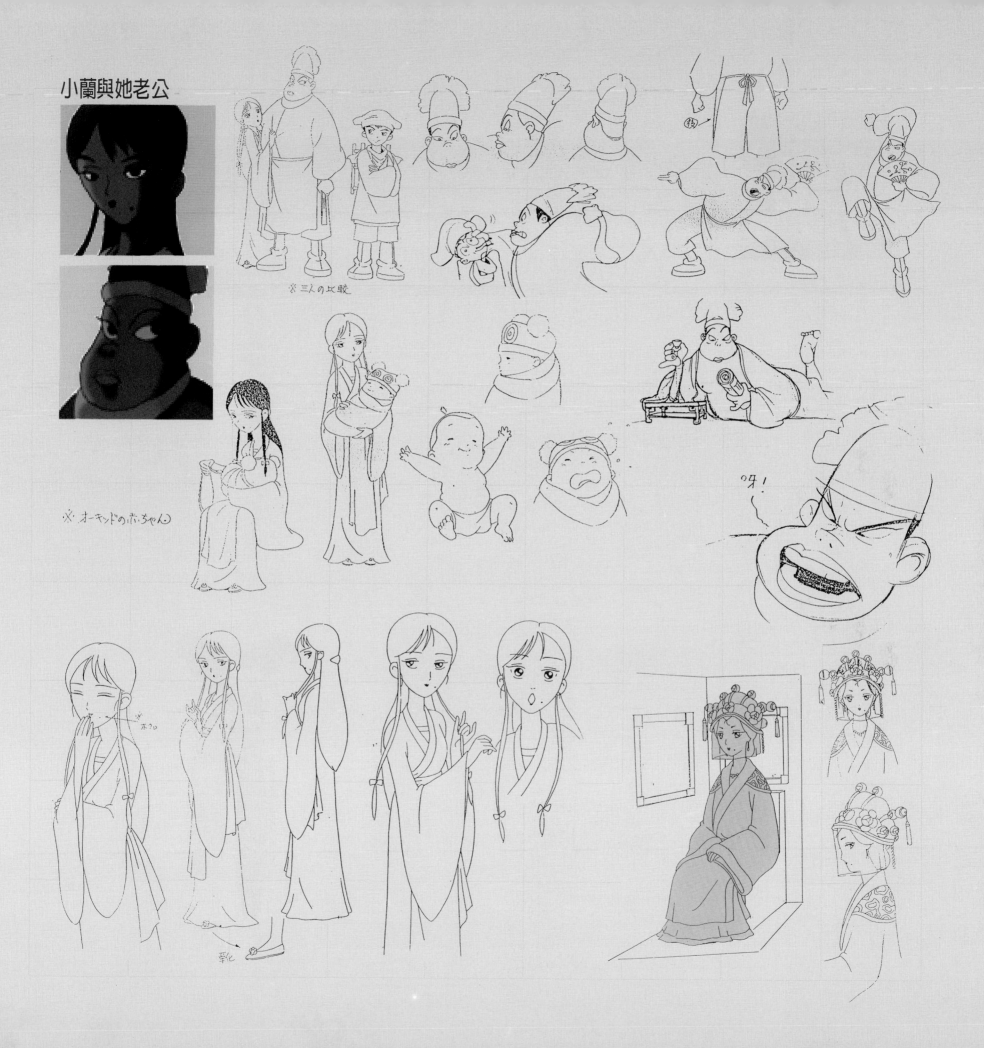

小蘭與她老公

※ 三人の比較

※ オーキッドの赤ちゃん

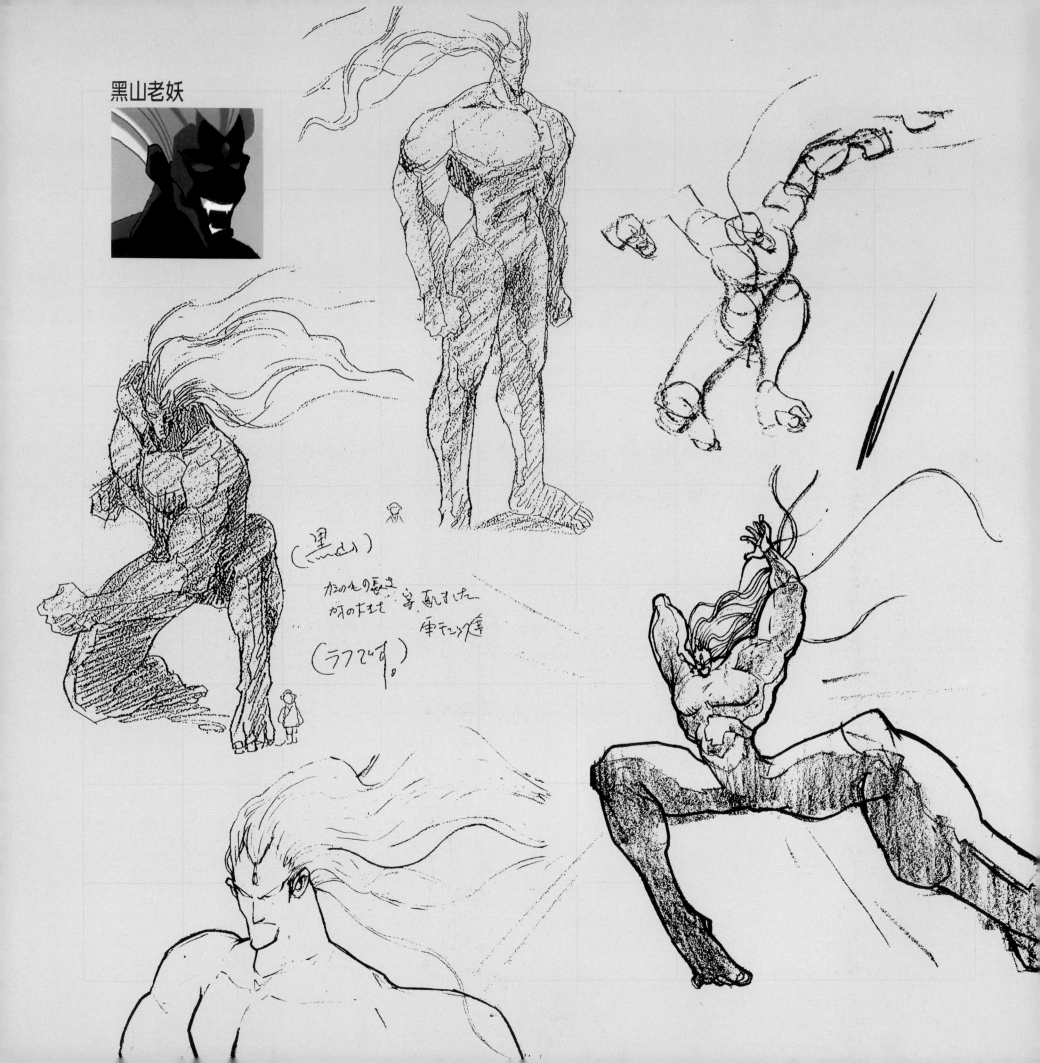

黑山老妖

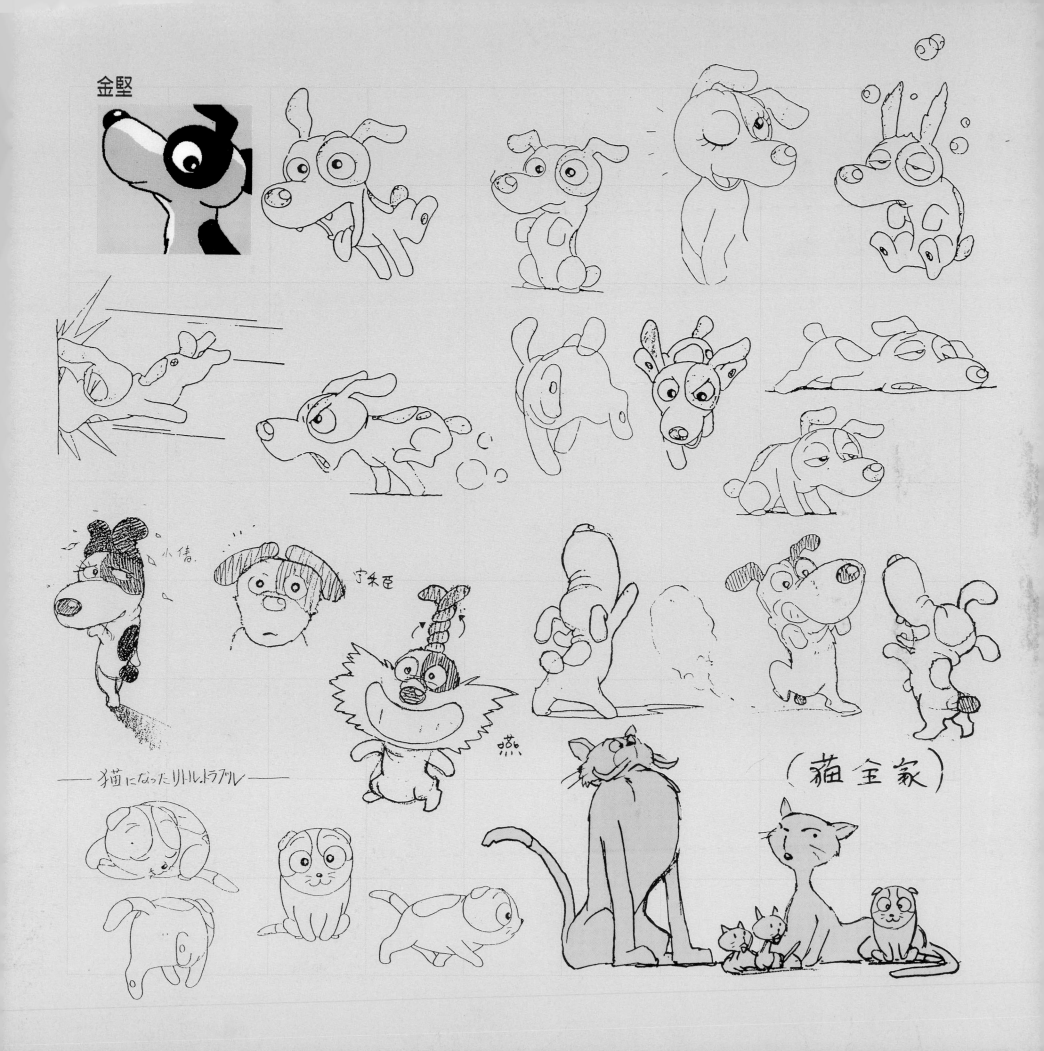

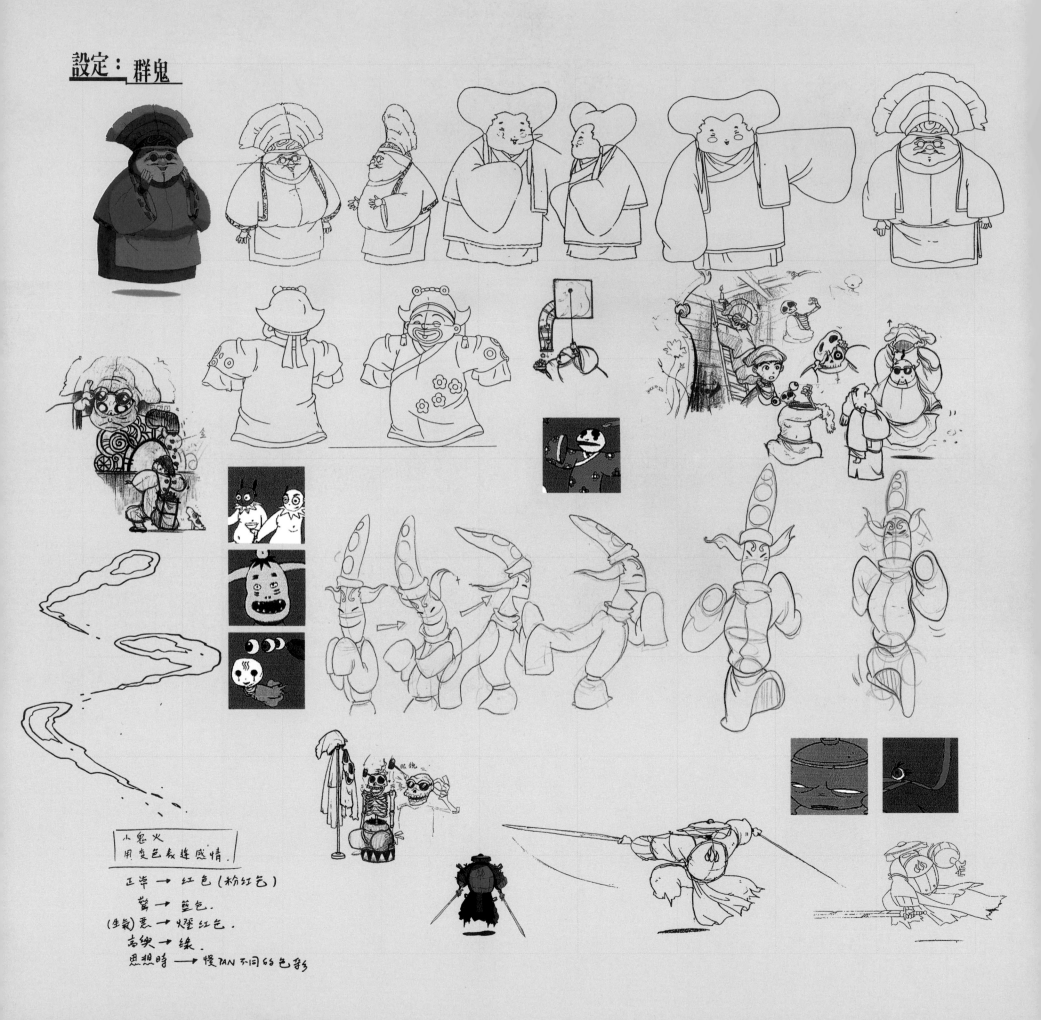

設定：群鬼

小鬼火
用變色表達感情.

正常 → 紅色 (粉紅色)
驚 → 藍色.
(生氣) 惡 → 煙紅色.
高興 → 綠.
思想時 → 慢 FAN 不同的色彩

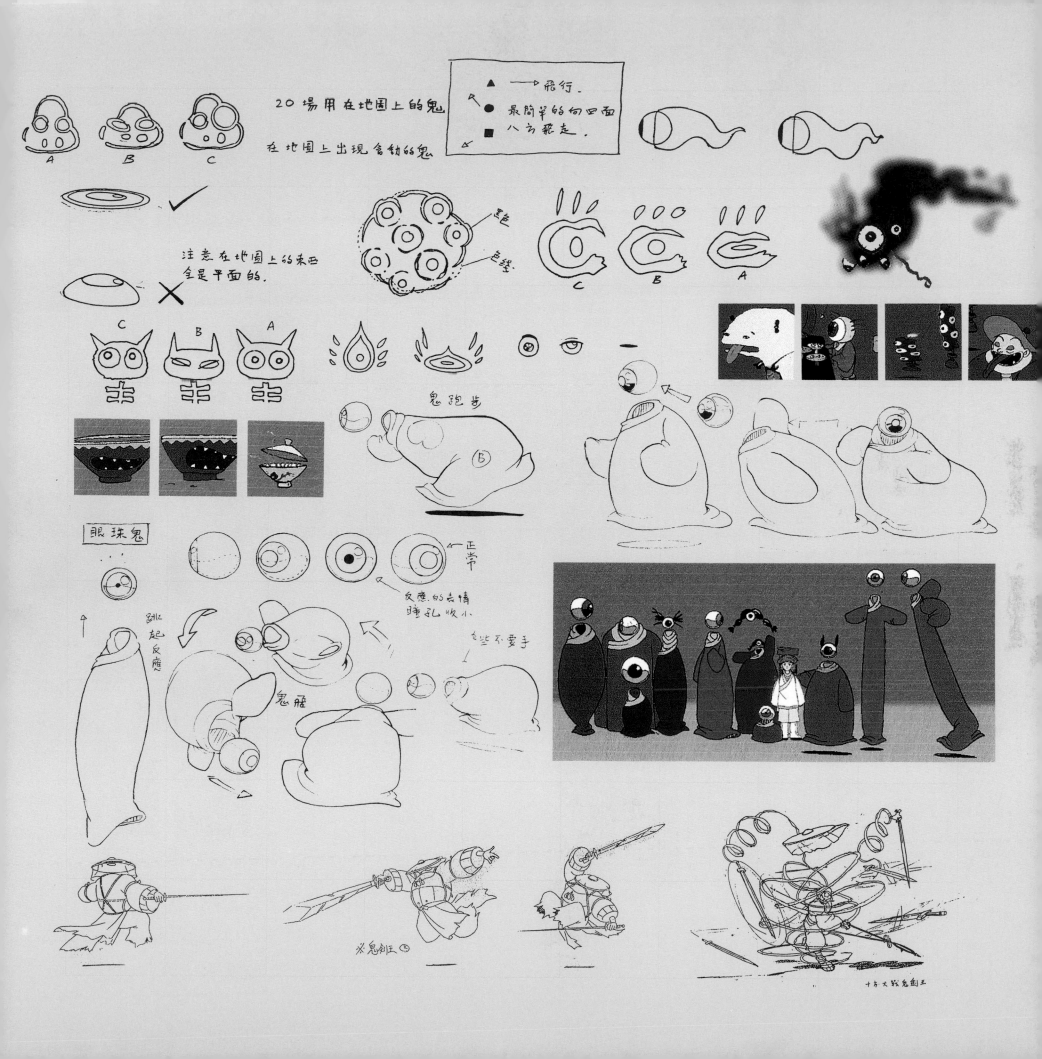

談到道具與背景的設計，這是一個很有趣的話題。

《小倩》動畫計劃開始的時候，我們並沒有想到要用電腦科技——雖然公司裡的電腦部門已經存在了好幾年。在做一些繪圖的設定時，偶而我們會用電腦做一些設計。

可是，很快地，使用電腦科技這個念頭閃進了我們的腦海裡。

當年，電腦動畫只用來做電視廣告，做動畫長片的的想法是件很恐怖的事情。

記得我跟做動畫的朋友商量用電腦來做動畫的這個想法時，他們覺得我是在跳進火坑裡去，急著要把我拉出來。「迪士尼都不敢用電腦，你想想為什麼？」他們這樣問我。（當然，那時候還沒有 Toy Story〔玩具總動員〕。如果 Toy Story 出來了，這個問題可能就會有不同的提法了。）

我應該很感激他們，他們一直都很關心我。可這一點，他們的這一句話，卻讓我乍然醒過來了。「為什麼沒有人用電腦來做動畫？」（這個問題到今時今日，已經變成過時了。）為什麼？為什麼？我決定突破這個「為什麼」的鐵門，過去看到底是怎麼回事。答案是：為什麼不可以？

一決定背景和道具要用電腦科技來做時，一切都跟著改變了。

背景裡的夢境是汪洋大海：水，電腦能做嗎？可以。

避雨亭是在深山霧裡：樹和霧，電腦能做嗎？可以。

鬼世界是一個五光十色的夜市，古色古香，煙花滿天，電腦能做嗎？可以。

白雲大師和燕赤霞在空中大戰，風捲雲湧，戰火漫天：雲和火，電腦能做嗎？可以！

我們有如進入一個無限的世界，我們的幻想暢遊了這次刺激的旅程。

電腦裡能做的，比平面動畫能做的，多得太多了。

到劇情的最後一段，寧采臣回到「北村」去找尋小倩時，我們故意把畫面變得「平實」，跟之前的「天馬行空」的設計形成強烈對比。

這些過程，說起來，有如昨天發生的事情，眨眼間，《小倩》已經完成了。

Wire Frame

製作3D的道具和背景，必須使用電腦軟體 Alias 來製作 Wire Frame。立體模型本身在未套上 Texture（質感）前，是由很多線組成。所有物件（水、雲、煙、火、頭髮除外），譬如石頭的模型，都是這樣由線狀組成立體形狀。當這個立體模型需要在畫面上移動，便以一秒24格，即24張畫，來顯示它的活動。

設定：道具

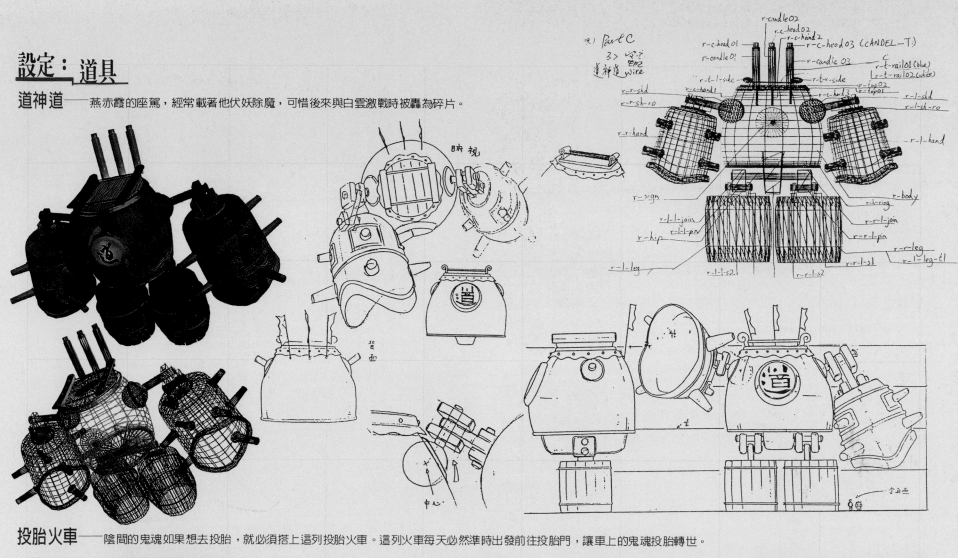

道神道——燕赤霞的座駕，經常載著他伏妖除魔，可惜後來與白雲激戰時被轟為碎片。

投胎火車——陰間的鬼魂如果想去投胎，就必須搭上這列投胎火車。這列火車每天必然準時出發前往投胎門，讓車上的鬼魂投胎轉世。

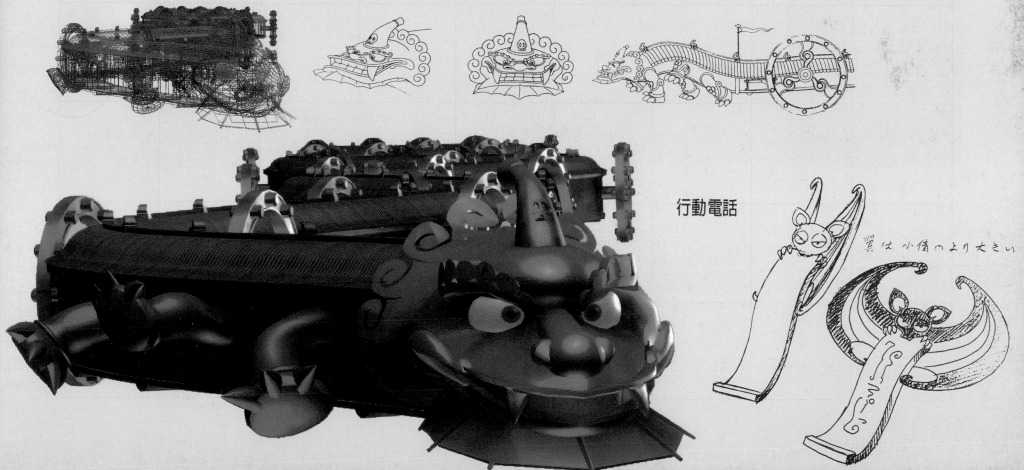

行動電話

翼は小倩のより大きい

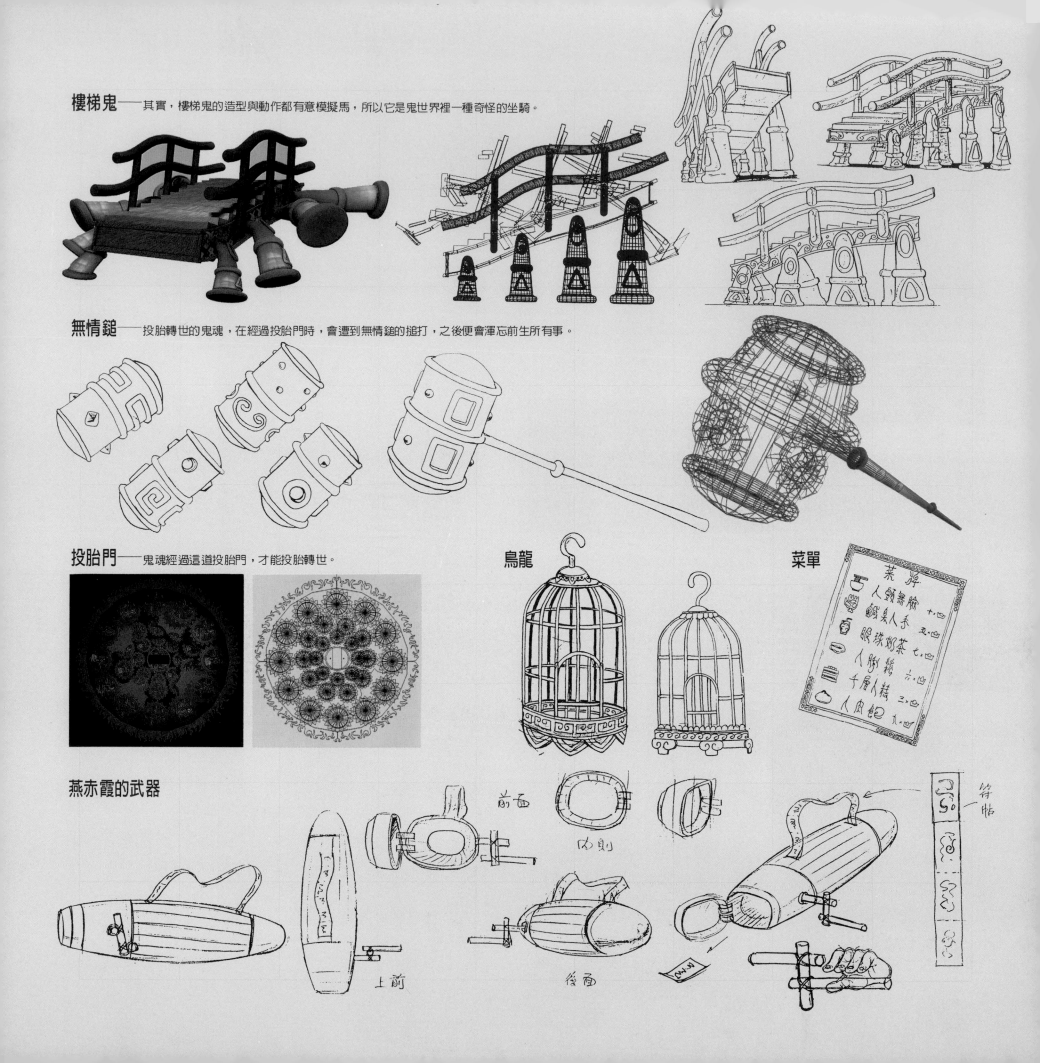

樓梯鬼──其實，樓梯鬼的造型與動作都有意模擬馬，所以它是鬼世界裡一種奇怪的坐騎。

無情鎚──投胎轉世的鬼魂，在經過投胎門時，會遭到無情鎚的搥打，之後便會渾忘前生所有事。

投胎門──鬼魂經過這道投胎門，才能投胎轉世。

烏龍

菜單

燕赤霞的武器

前面

內側

上前

後面

符帖

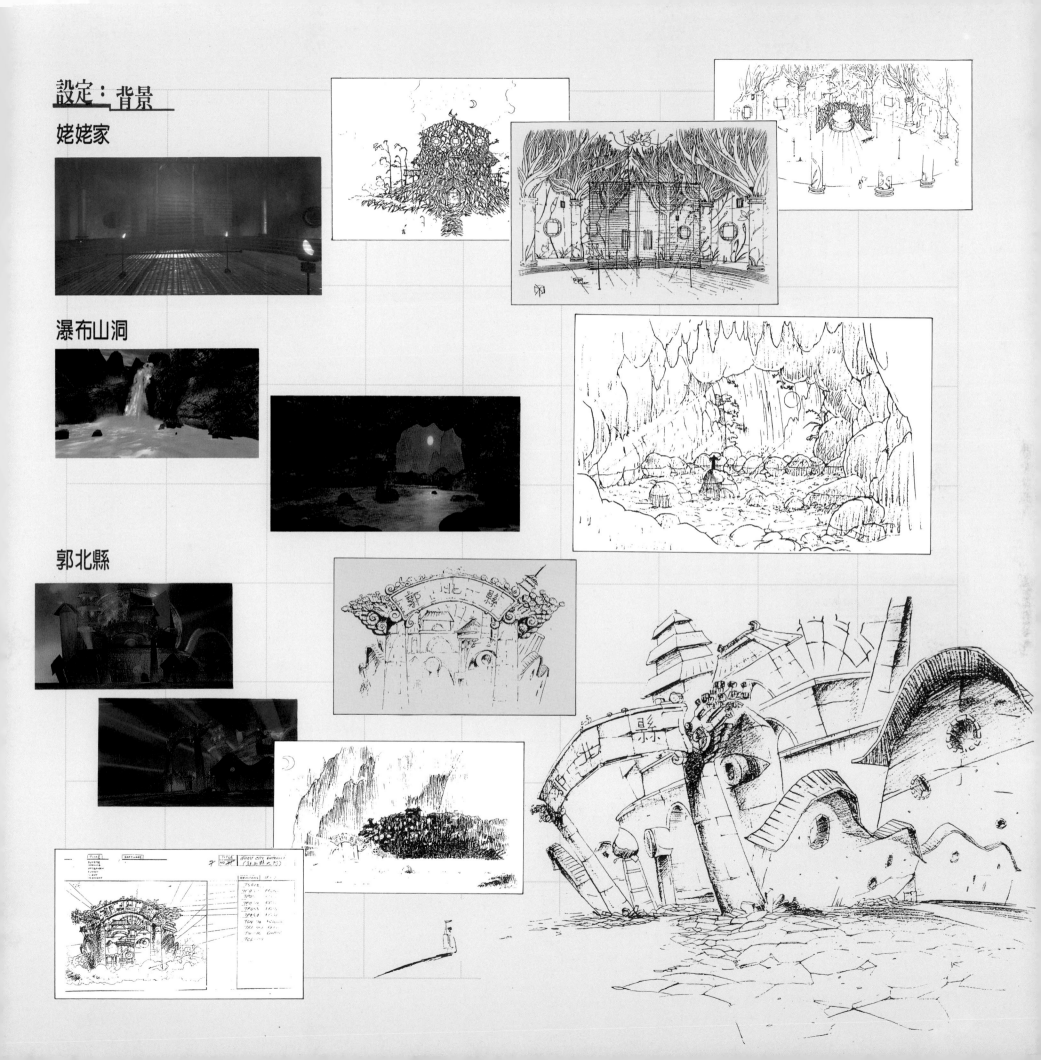

設定：背景

姥姥家

瀑布山洞

郭北縣

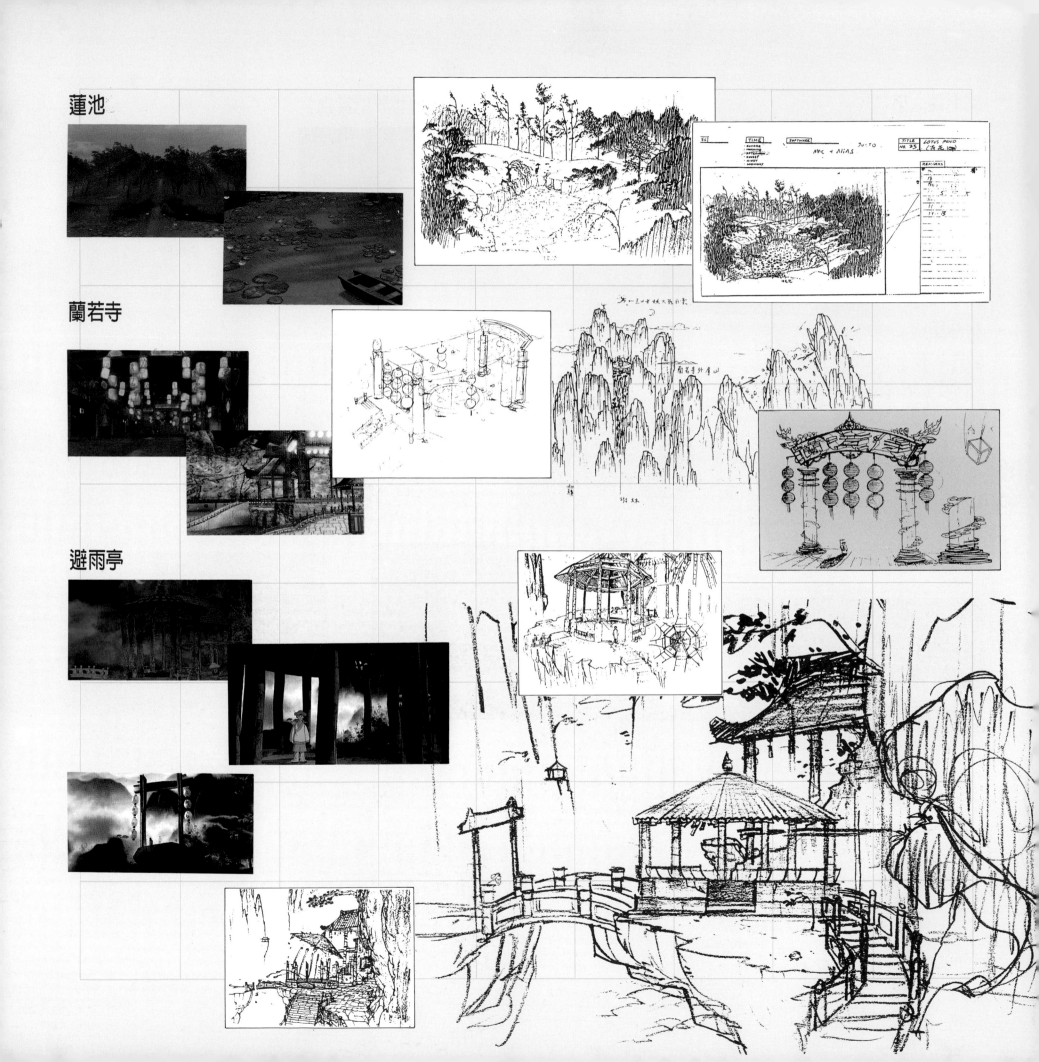

蓮池

蘭若寺

避雨亭

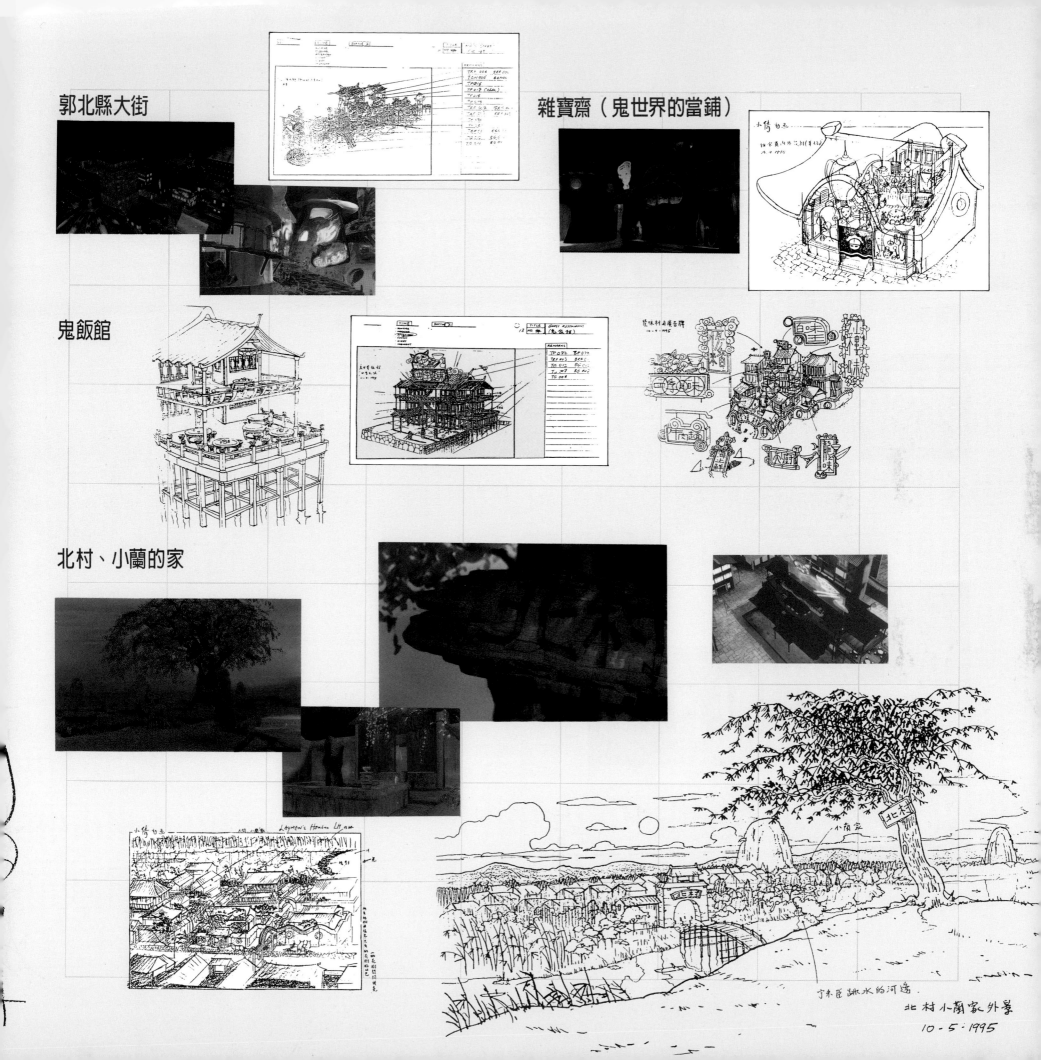

郭北縣大街

雜寶齋（鬼世界的當鋪）

鬼飯館

北村、小蘭的家

北村小蘭家外景
10・5・1995

平面圖
Floor Plan

由於每個場景都由多個工作人員同時進行製作，所以平面圖是統一整個場景的重要工具。動畫裡的背景與道具，會經美術部繪畫平面圖；設計確定後，3D動畫師便依照平面圖，在電腦上製作3D模型。

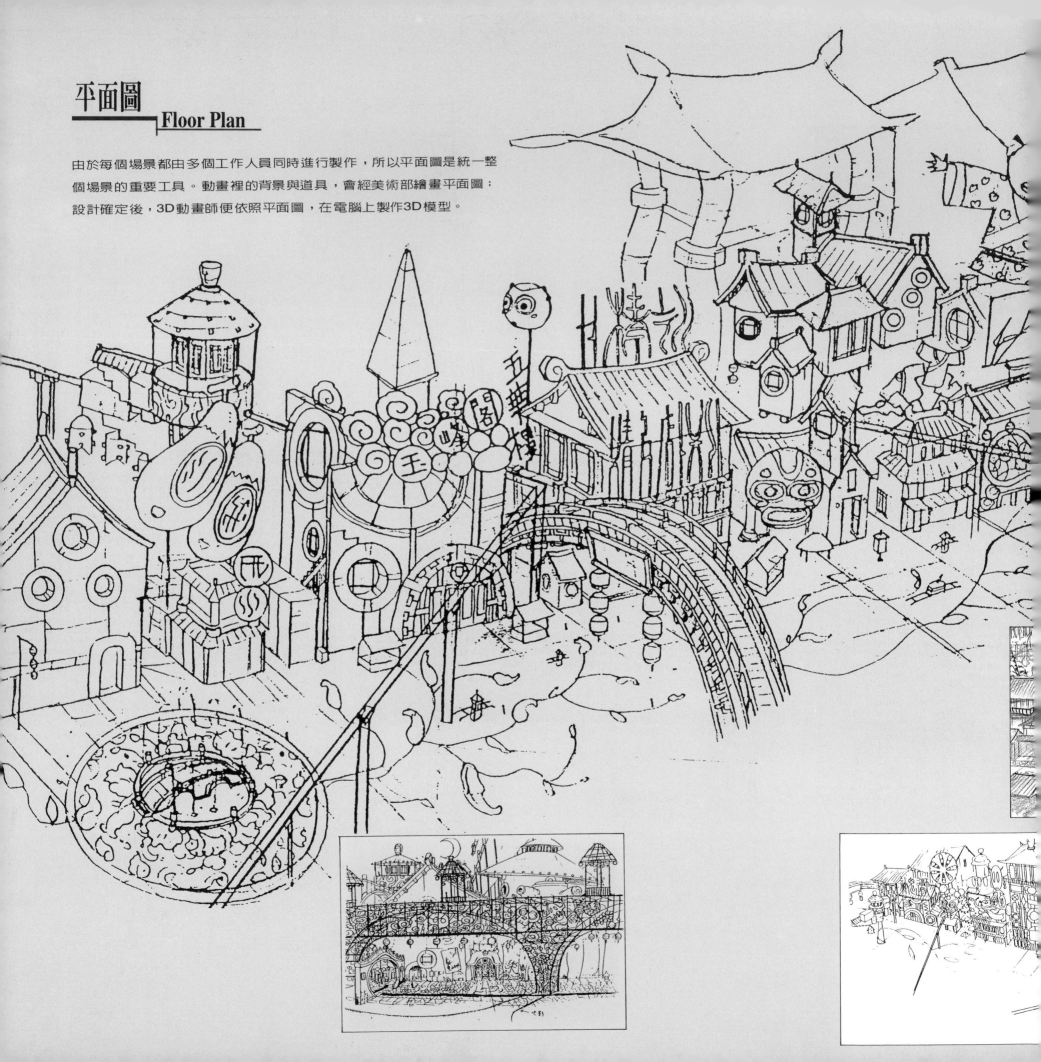

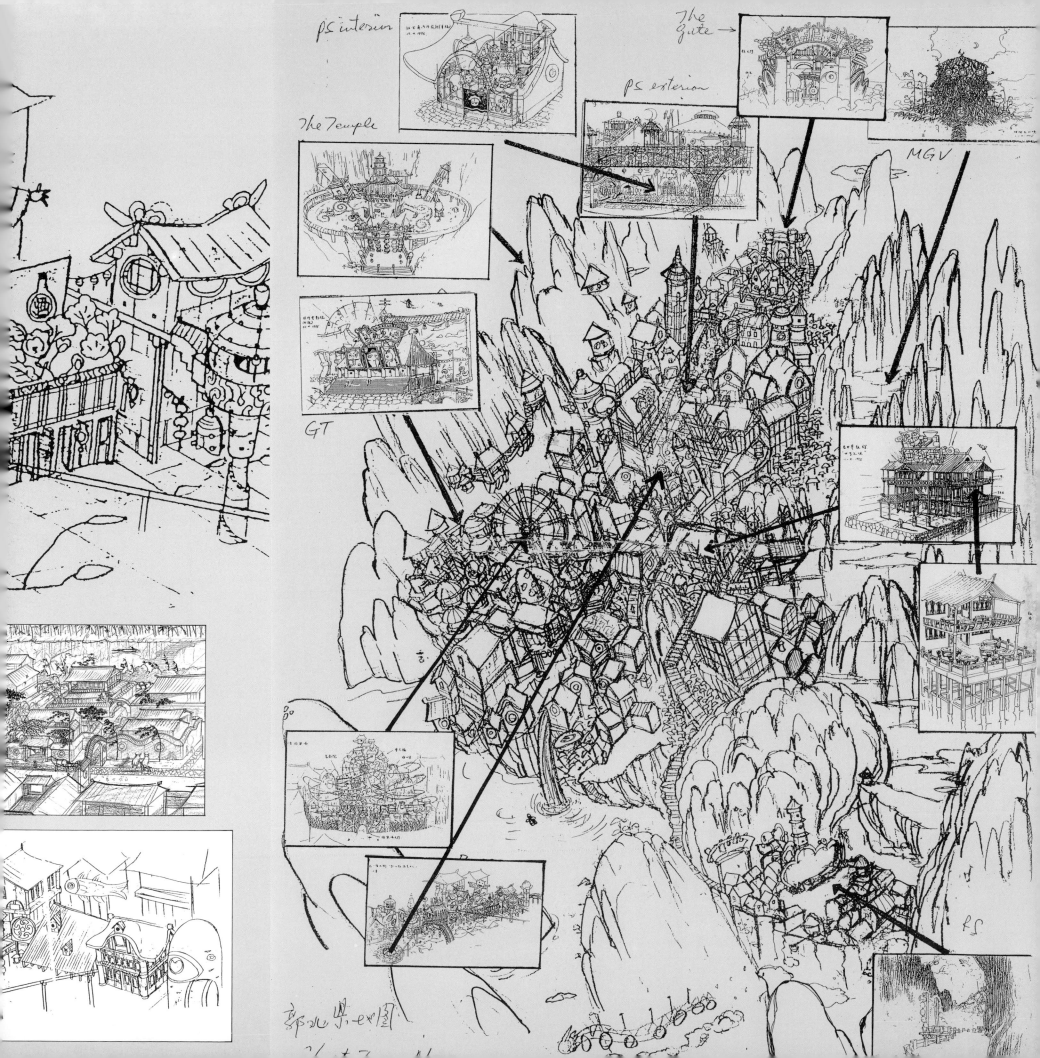

PS interior

The Gate →

PS exterior

The Temple

MGV

GT

RS

概念設計圖
Impression

完成劇本創作後，便要出概念設計圖，將各場戲以影像化的方式表達出來。概念設計圖則集合了某場戲的背景、人物氣氛、燈光顏色……繪出來一幅彩圖，是表達導演構思的主要工具，提供了構成某一場戲的主要資料，製作人員可據以清晰了解處理該場戲的方向。

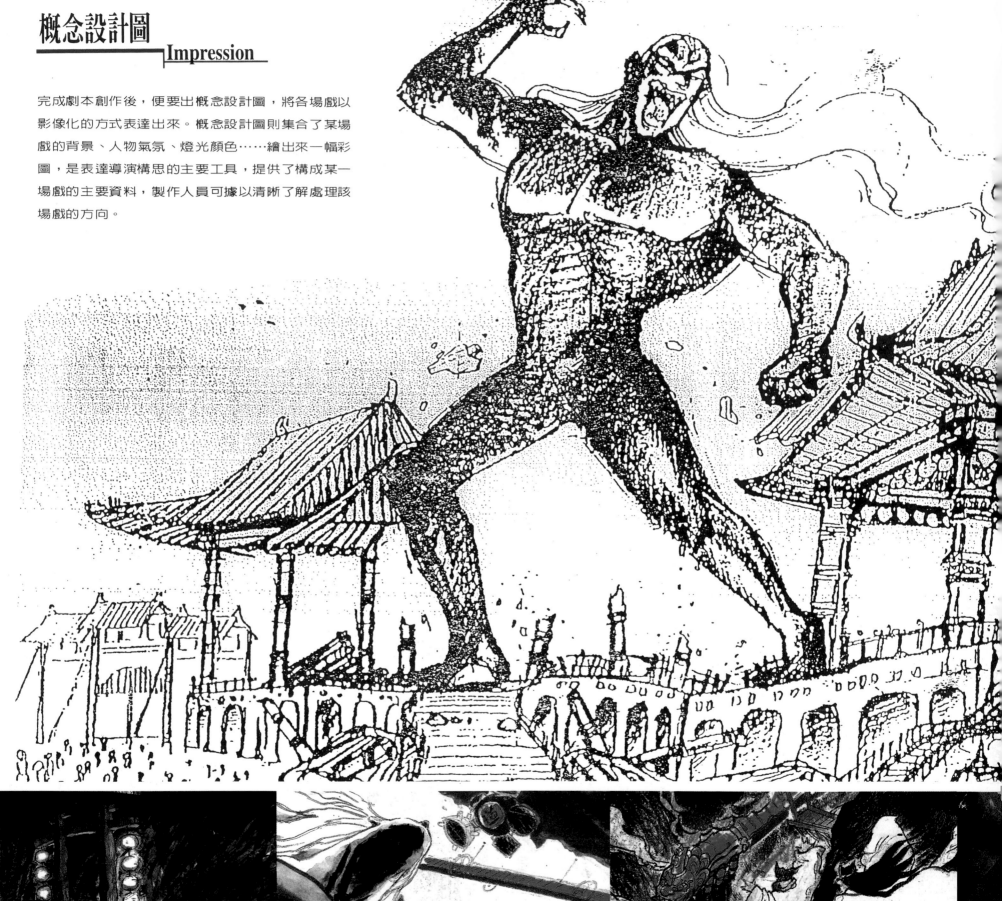

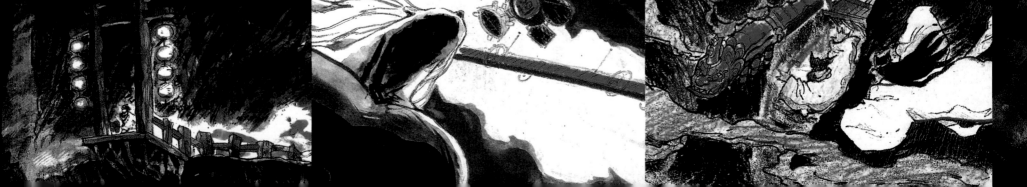

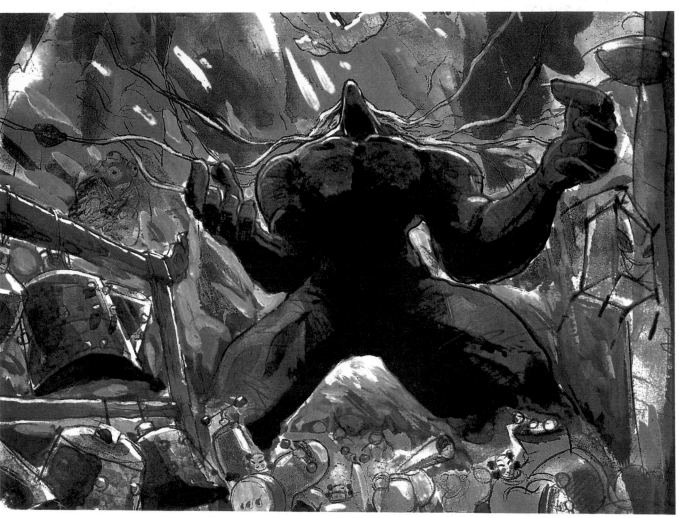

一幅概念設計圖的草圖

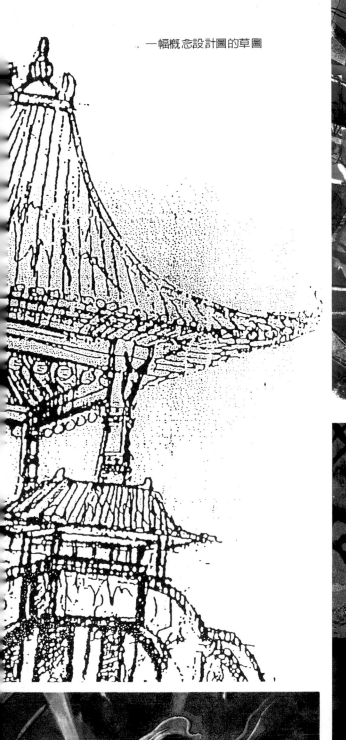

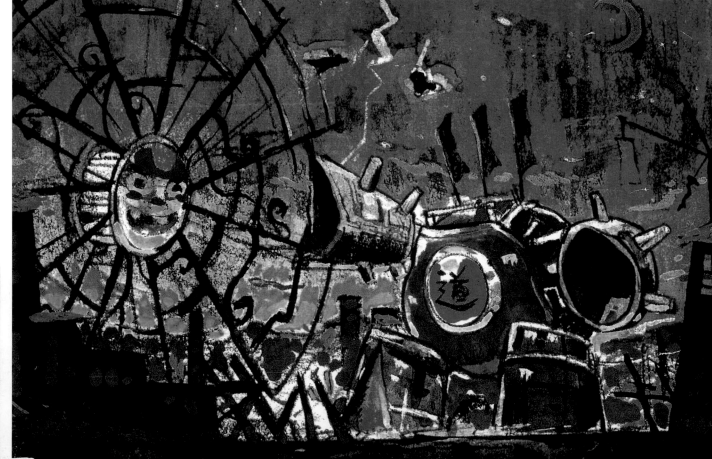

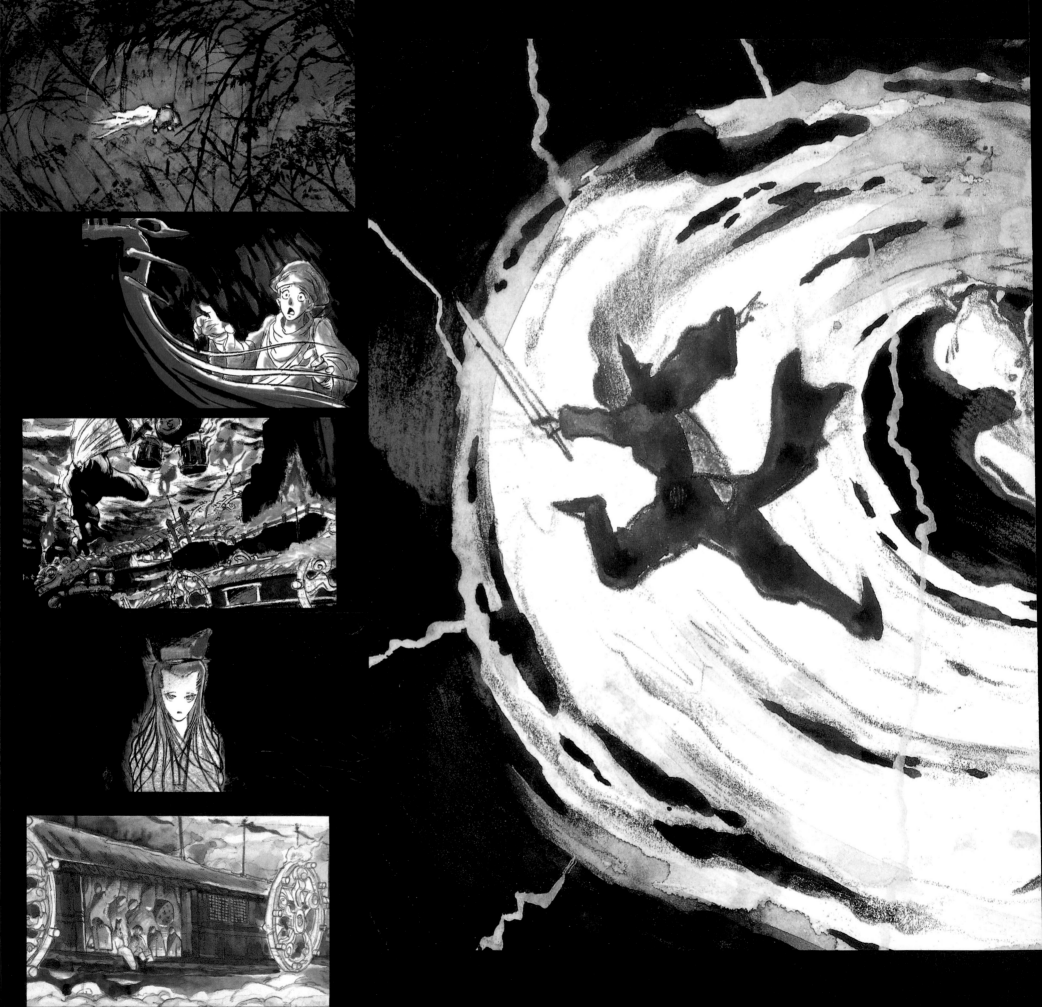

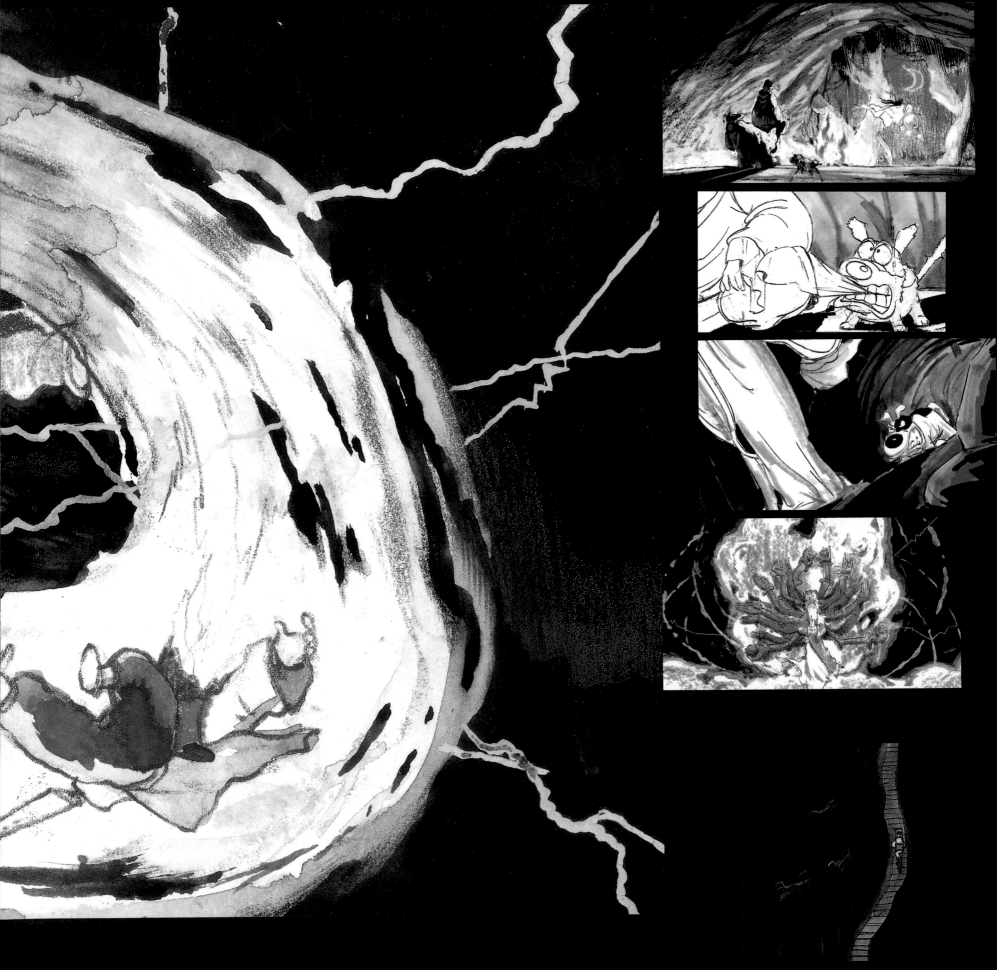

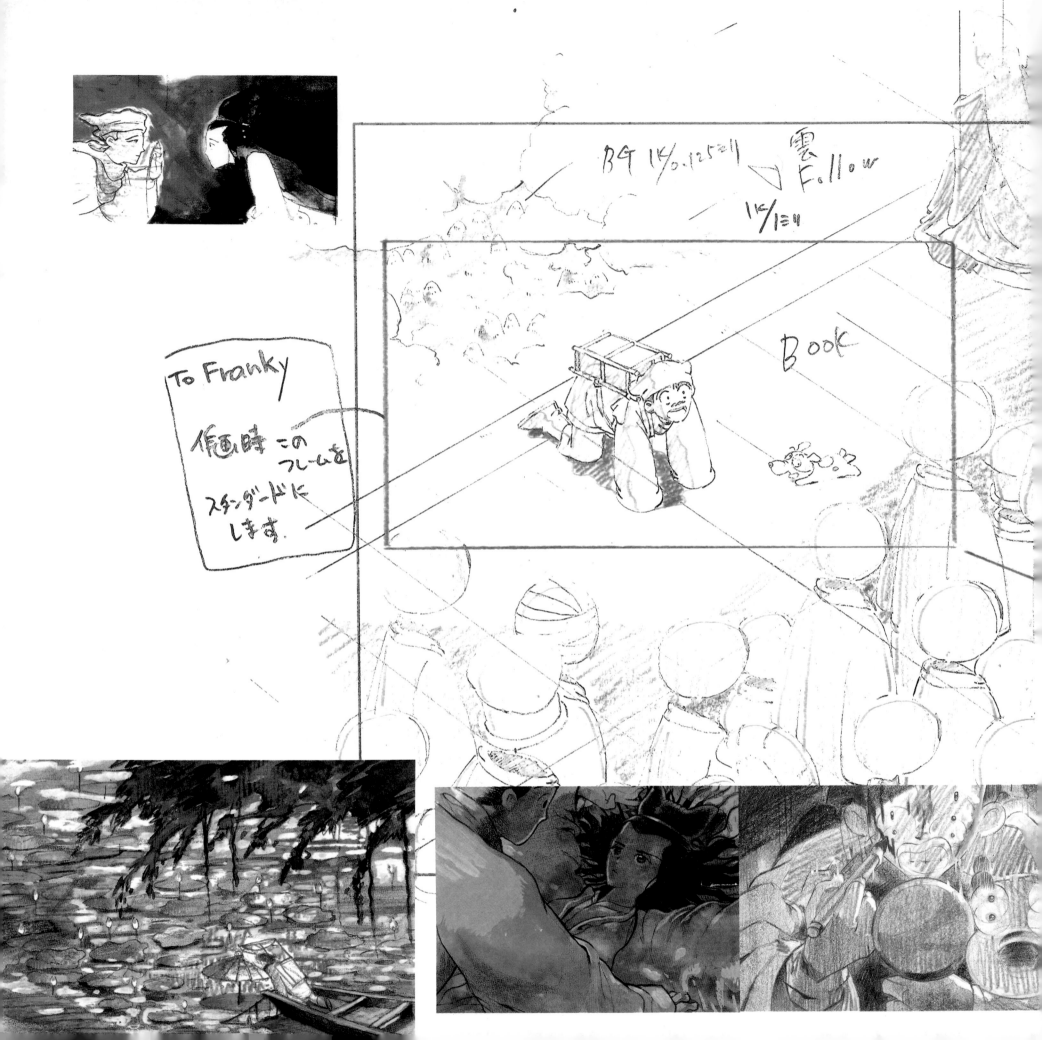

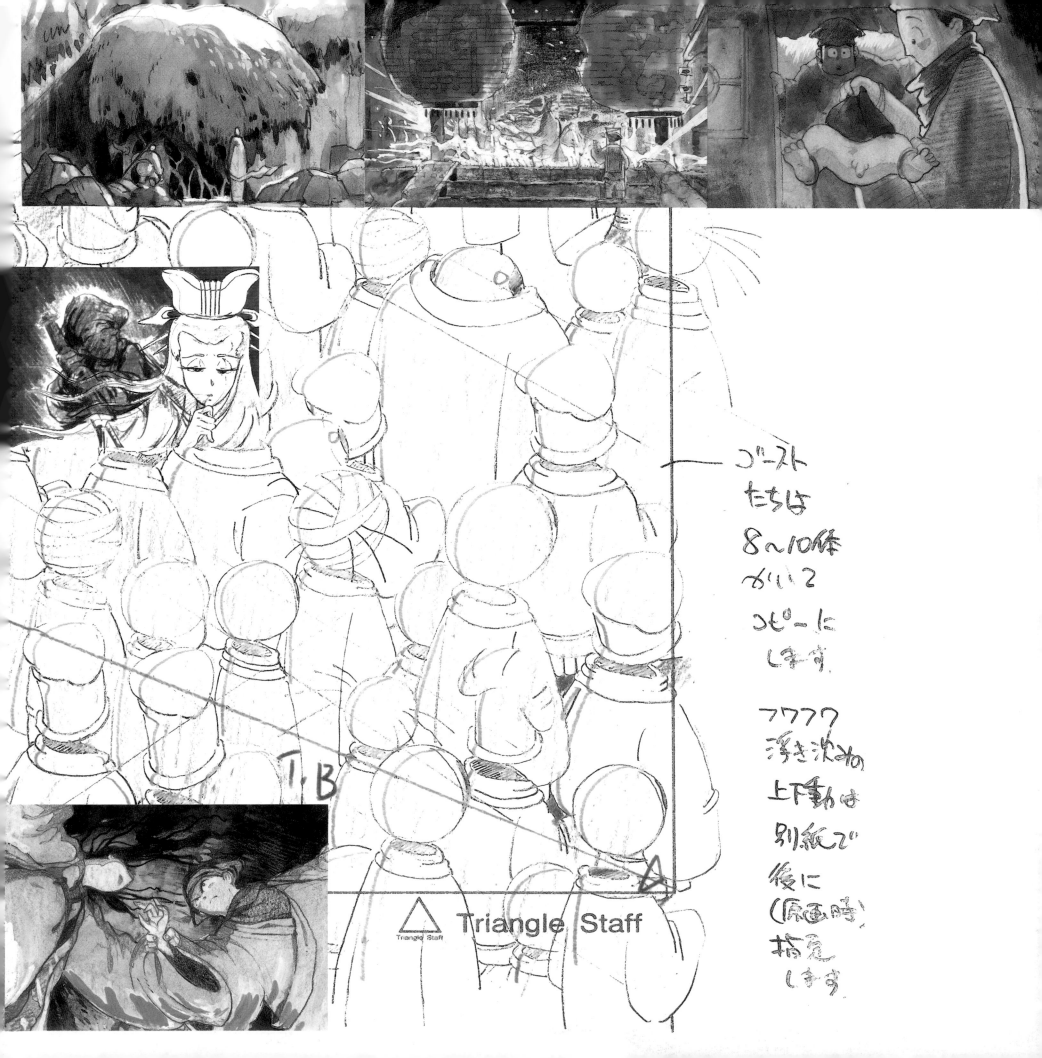

ゴースト
たちは
8〜10体
かいて
コピーに
します

フワフワ
浮き沈みの
上下動は
別紙で
後に
(原画時)
指定
します

分鏡

以下是四個場景的分鏡，分別講述寧采臣夢見自己在水底被超巨型水龍追咬、寧跳入水中找小倩、片頭寧走上「孤獨的路」，以及小蘭的丈夫追打寧的情形。

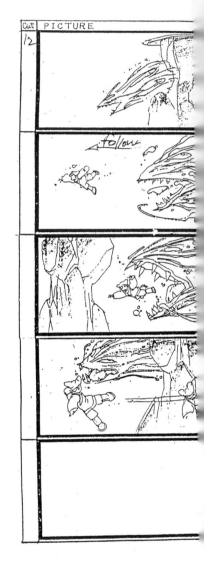

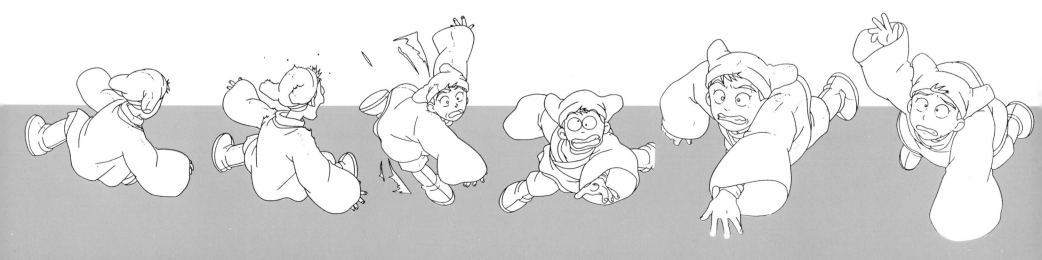

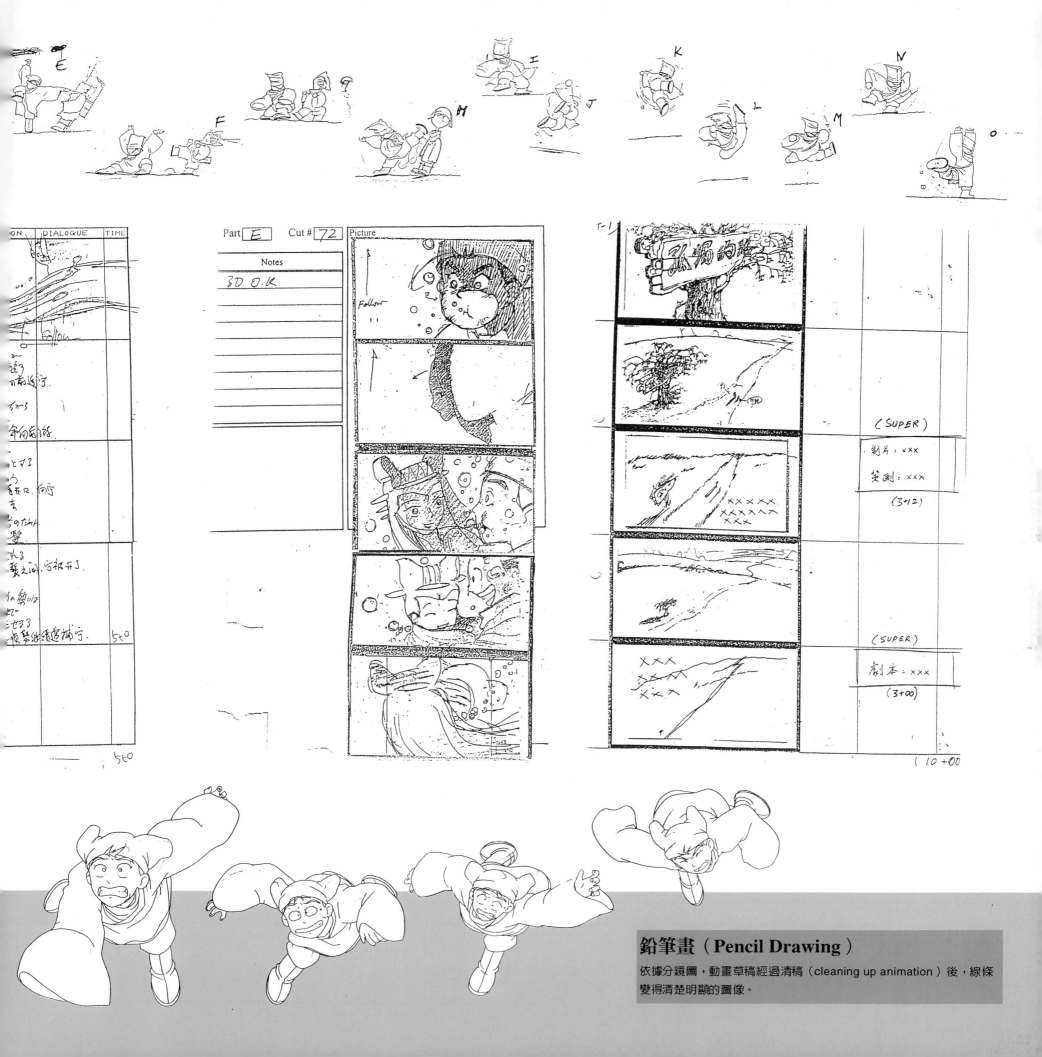

鉛筆畫（**Pencil Drawing**）

依據分鏡圖，動畫草稿經過清稿（cleaning up animation）後，線條
變得清楚明顯的圖像。

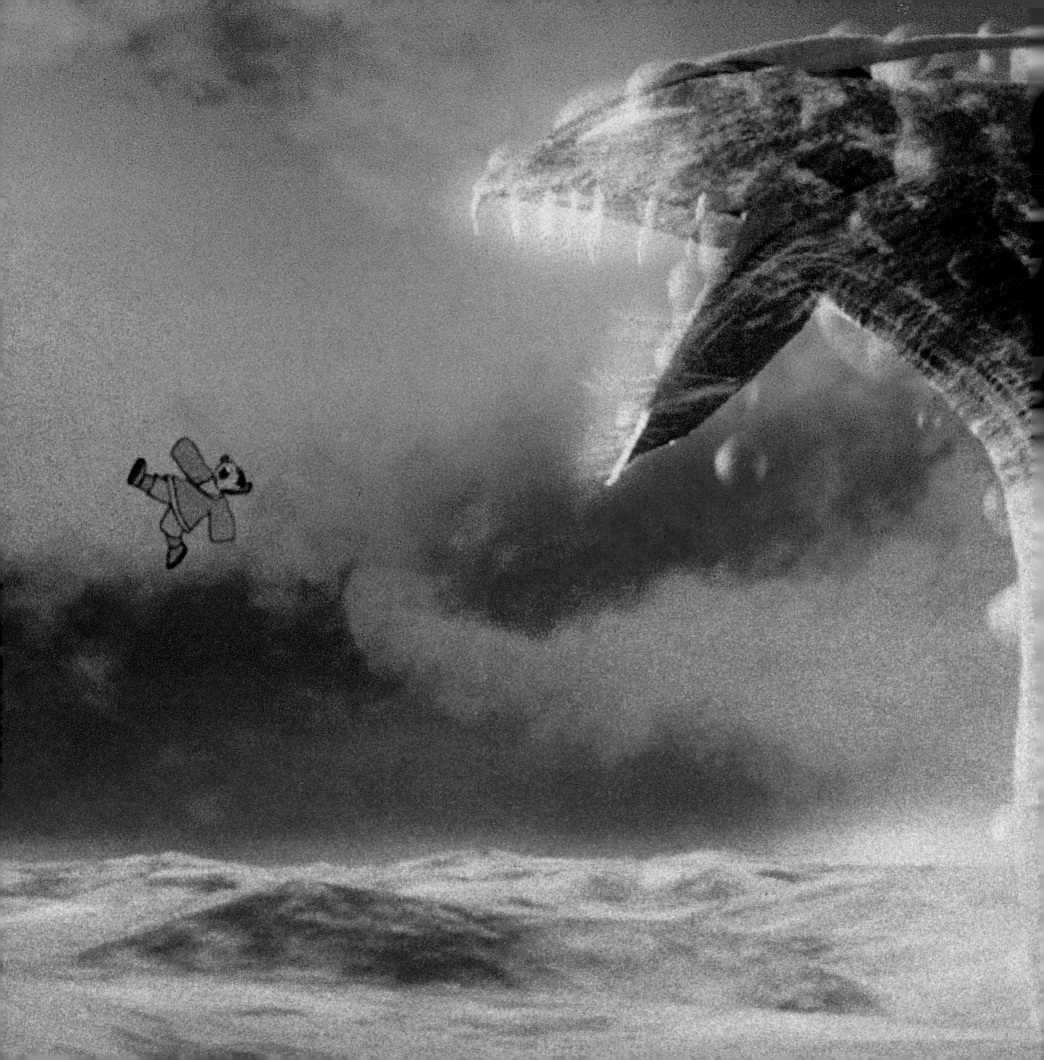

製作過程

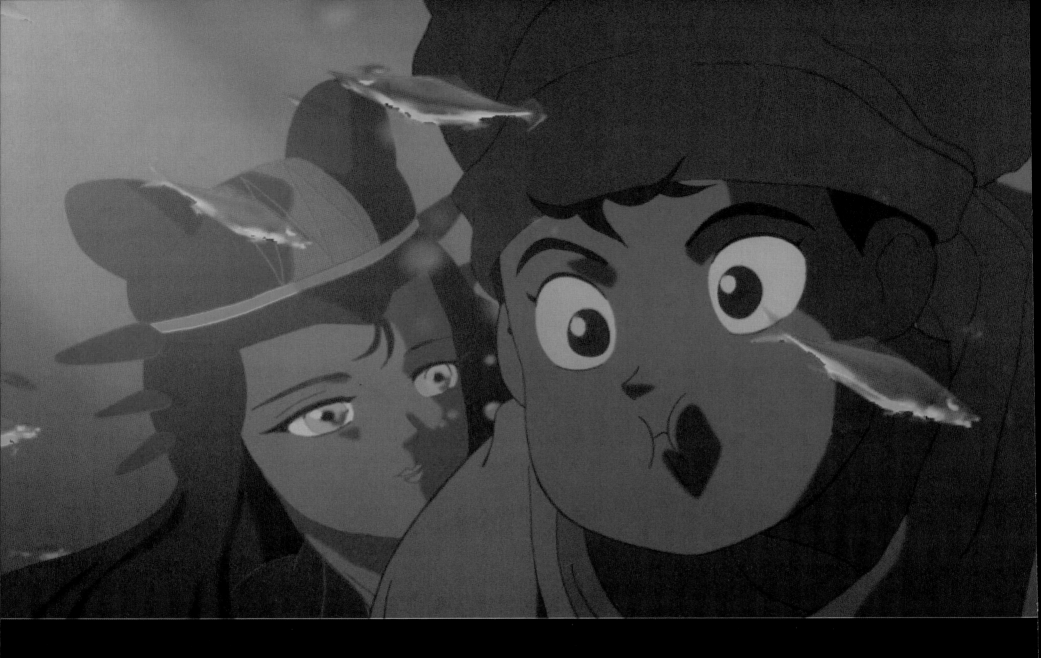

完成所有的製作前準備工作後，便進入正式的製作過程。

這部動畫的人物與鬼怪都以平面製作。所有這些角色的鉛筆畫，都交
由日本的動畫公司Triangle Staff Co.負責，然後再送回香港做上色等
工作。

整個製作過程也是一個自我學習的過程。譬如說：鉛筆畫的工作完成
後，我們才發現一個不小的問題，就是平面的人物與立體的道具、背
景結合後，顯得非常不協調，原因即在於把兩者隔開的黑線。

【一】製作 2D 人物

01.將畫好的鉛筆畫掃描進電腦。

02.將圖轉化成數位圖像（digital image），電腦才能做進一步的處理。

03. 因為黑線如有缺口會對上色有一定的影響，造成一定的困難，所以會在這時檢查一下或加深黑線。

04. 找出設定好的顏色板，預備上色。

05. 完成一部份的上色工作。

06. 上色工作完成。

07. 進行顏色線的工序。

08. 定出拍攝表(X-Sheet)，其功用是計算畫面出現的時間，決定畫面要拍多少格。

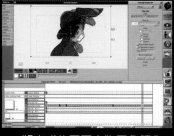

09. 將完成的平面人物圖象讀入 Director 軟體，以便進一步和另外製作的立體背景結合。

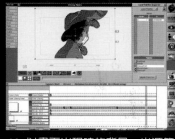

10. 以畫面出現時的背景、光源等為依據，調整畫面中人物的顏色。

【二】製作 3D 背景

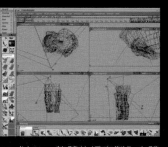

01. 以Alias軟體的視窗製作立體模型 (Wire Frame)。此處為一塊大石頭多角度的Wire Frame，並加上試驗的水花。

02. 這是模型的質感 (texture) 模式，包括花樣和燈光。我們在這裡選擇石頭的質感。

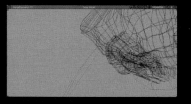

03. 石頭模型上方尚未加上水花。

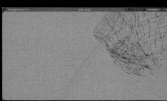

04. 光點是模擬的水花，用來試驗位置和移動。

05. 決定水花的位置。

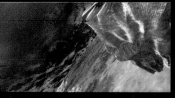

06. 背景加上大石頭，但還未加上水花。

07. 背景（含大石頭）加上水花，整個畫面分作兩層——下面的一層為背景，上面的一層為水花。

08. 用Alias裡的工具調整、增加微粒 (particle)——水花。

【三】結合2D與3D

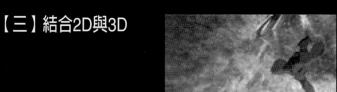

在背景前加上人物，水花則放在人物前面。完成畫面。

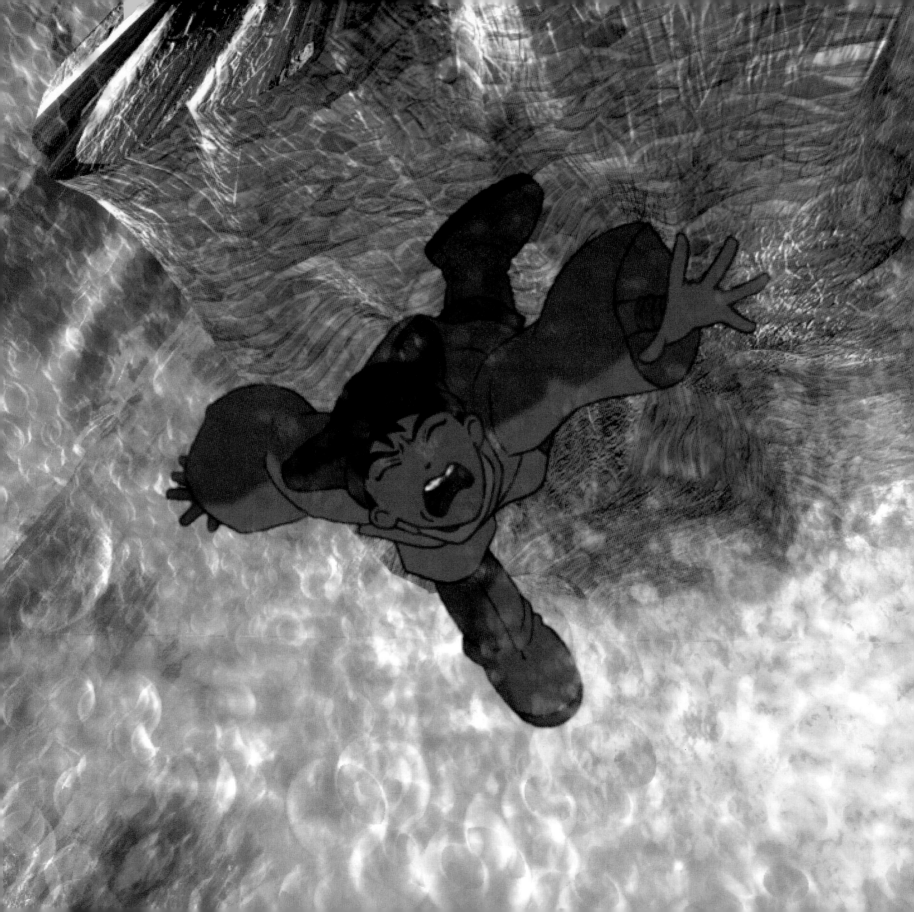

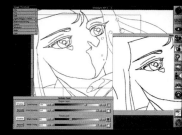

01. 將畫好的鉛筆畫掃描進電腦。

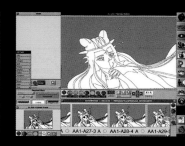

02. 將圖處理成數位圖象。

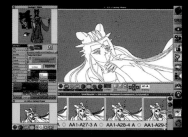

03. 檢查及加深黑線。

04. 找出設定好的顏色板，預備上色。

05. 完成一部份的上色工作。

06. 上色工作完成。

07. 進行顏色線的工序。

08. 定出拍攝表。

09. 將完成的平面人物圖象讀入 Director 軟體。

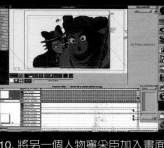

10. 將另一個人物寧采臣加入畫面中。

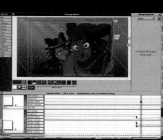

11. 在人物背後加上背景。

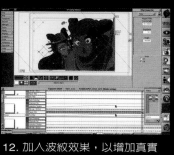

12. 加入波紋效果，以增加真實感。

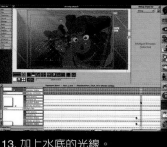

13. 加上水底的光線。

14. 最後加上一些小魚在人物前面游過，畫面完成。

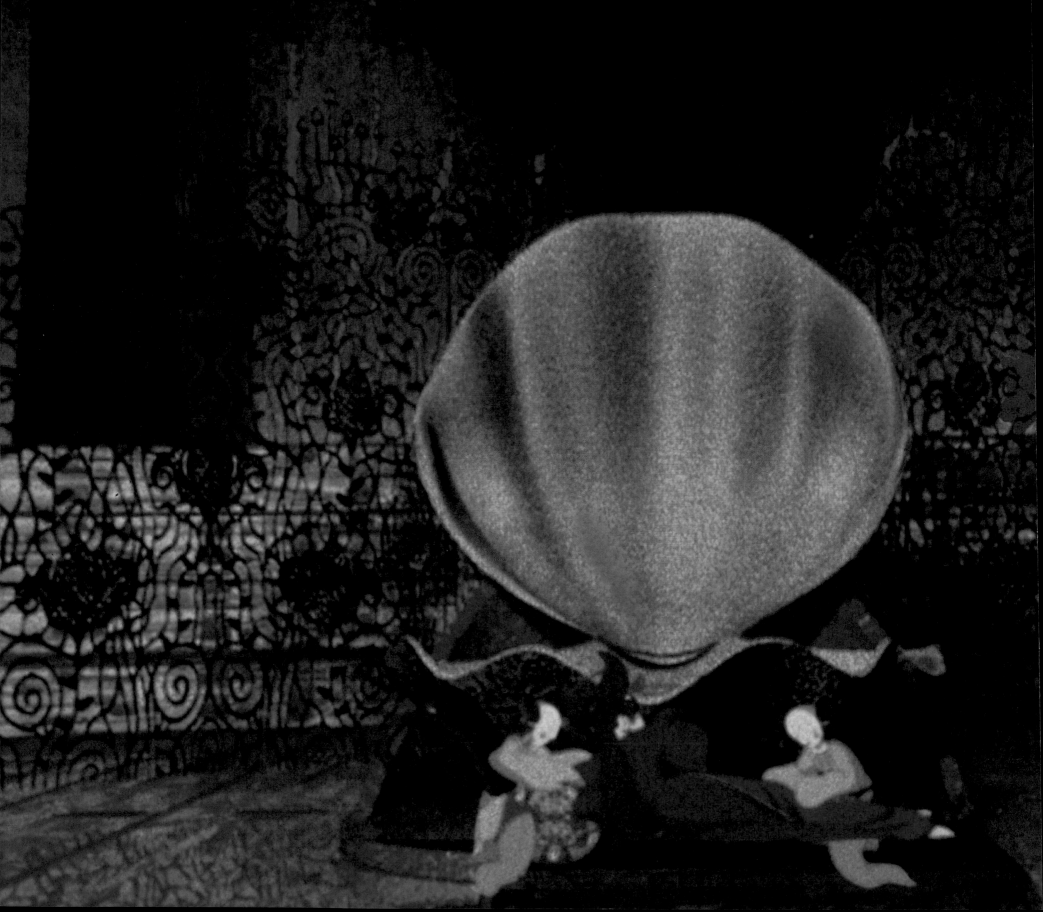

特殊效果

對我來講，動畫片是完全不一樣的東西，
等於我必須從一個全新的角度來認識事物，創作東西。
我必須擺下很多東西，嘗試另一個東西。
自從決定憑我們能夠拿到的最新的科技條件，
去發展我們自己的卡通以後，
我們就必須很辛苦，很努力地往前走。
決定背景和道具要用電腦科技來做時，一切都跟著改變了，
平面的各種角色，因而也必須在電腦裡和背景、道具結合，
在各個鏡頭完成後，當我們要加上
顏色變幻、物件變形、質感加強，乃至於2D物件的立體化等效果時，
也都利用電腦科技來做。
電腦裡能做的，比平面動畫能做的，多得太多了。

平面的角色與立體的背景、道具結合後，就進入最後一個製作程序
——特殊效果。這一部份的工作，完全利用電腦科技來處理。

以下是三種最常用的手法。

Colour Correct

這個程序最主要的功用，是令畫面的顏色轉變，達致希望的效果。

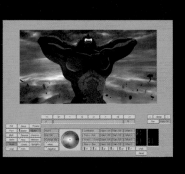
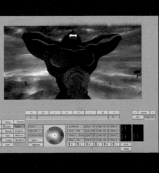

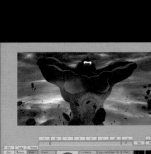
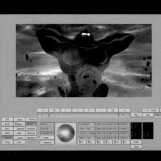

Warp

這個方法可以將畫面向各方向拉扯，直至最滿意的模樣，製造出物件逐漸變形的效果。

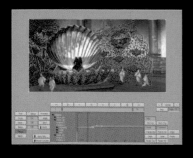 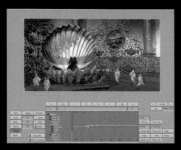 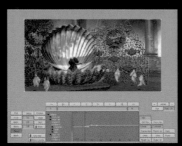 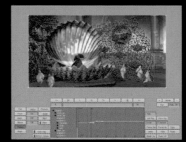 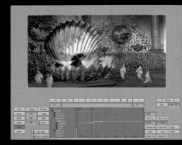

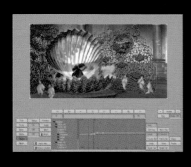 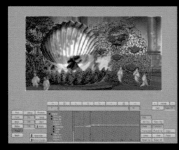 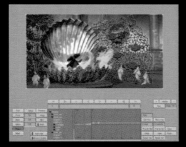 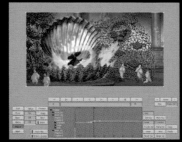 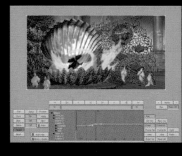

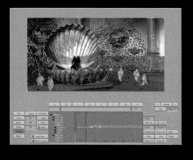 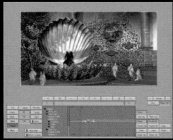 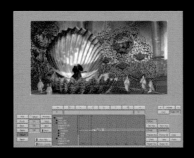 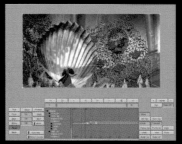 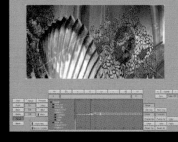

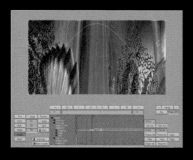

Warp

例示：姥姥家中的巨大貝殼，由最初完成的立體畫面，直至經過Warp的處理，期間每一階段的變化。

3D Effect

顧名思義，這個程序就是製作立體效果。只要將 2D 的人物或物件經過這個程序的處理，就可以由平面的變成立體的。

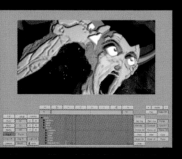
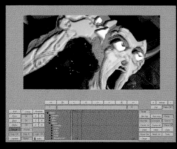
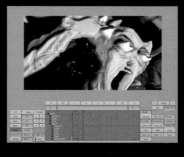
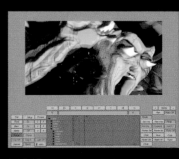

3D Effect

例示： 姥姥死前的一刻，由平面拉扯成五官凸出的各個階段。

以下是一個精彩的連續畫面：寧采臣夢見自己在水底被水龍追咬。

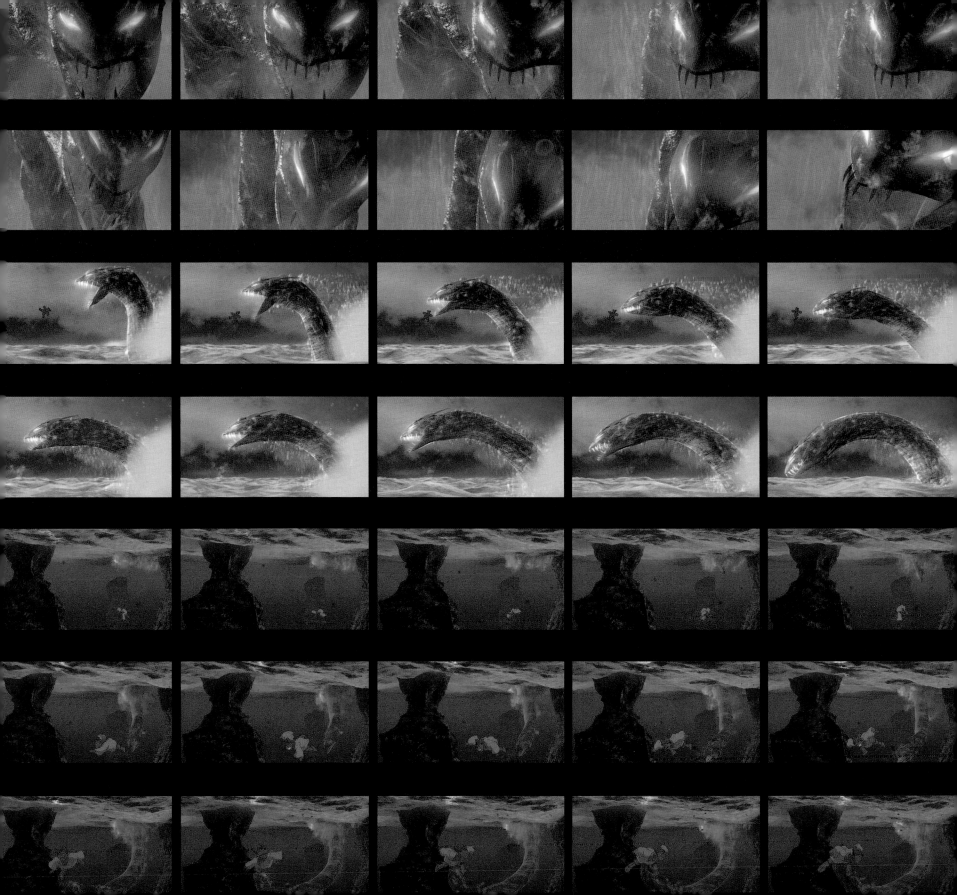

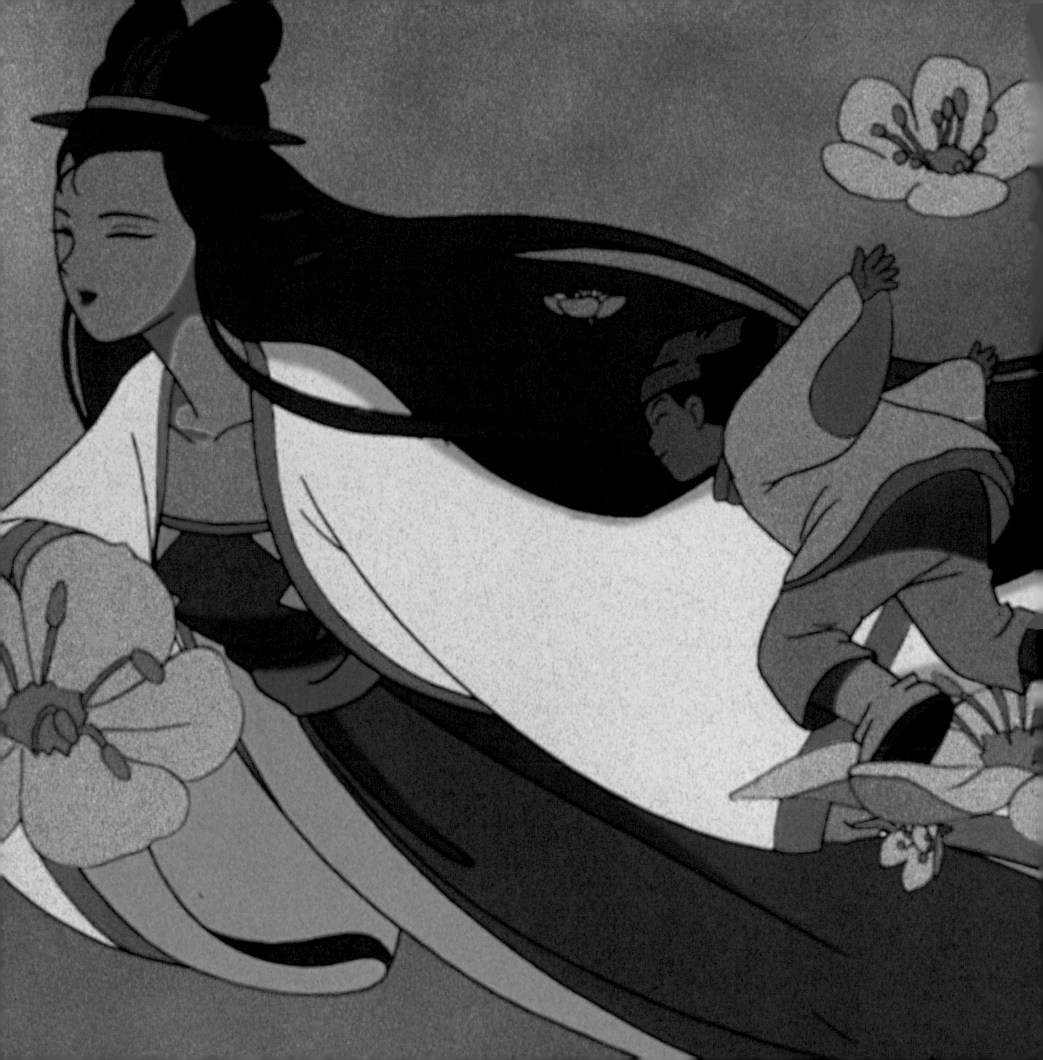

主要角色與群鬼

致命的鬼怪也許是人的幻想？

產生於自己的慾望和對自己的誤解之中產生的。

出賣靈魂給鬼，為什麼怕鬼呢？

真正能看見出來嚇你一跳？

那些幽靈其實就是慾望外的父，下下何謂鬼差。

怎麼可能都是要讓人

我為了種種的迷惑，有沒有辦法讓生命再有的自由。

主要角色

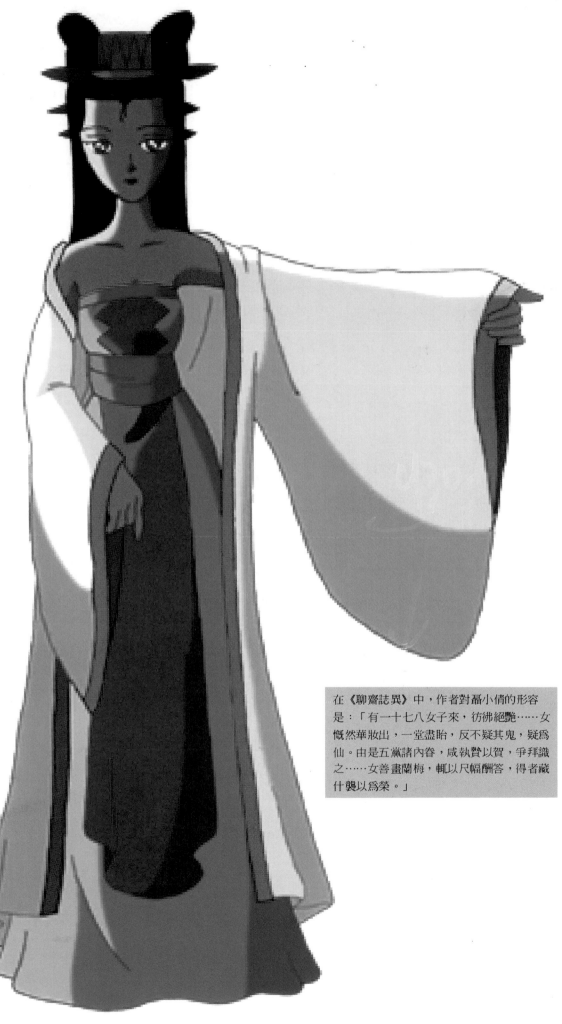

聶小倩

小倩是一個很「自我」的角色，對一切事物都有她自己的看法。但是，其實她一點主見都沒有。我對這種角色有特別的愛好。

有些人表面上很強，其實一點主見都沒有。這種現象在人成長過程中多不勝數。

小倩在整個故事中其實只有一次轉變，就是從跟隨她周圍大多數人的價值觀，去追求一般人為之「瘋狂」的事物，轉變到她最後認識自己的選擇，決定自己的選擇。這種選擇雖然未必是永恆的，卻是她真正的主見。

「鬼的話，不要亂信。」最後，她雖然還是說出這種話，可是我們知道她已經改變了。

在《聊齋誌異》中，作者對聶小倩的形容是：「有一十七八女子來，彷彿絕艷……女慨然華妝出，一堂盡眙，反不疑其鬼，疑為仙。由是五黨諸內眷，咸執贄以賀，爭拜識之……女善畫蘭梅，輒以尺幅酬答，得者藏什襲以為榮。」

金堅

陪在寧采臣身邊的一條狗，全名叫「情比金堅」。

牠是寧送給小蘭的定情禮物（當然，那時小蘭還沒告訴寧，她最討厭的就是狗），所以寧感情破裂後，金堅就始終如影隨形一般地跟著寧。

牠的特點是牠的樣子跟著牠想說的話而變，就好像「變色龍」一樣，一下子變成小倩，一下子變成燕赤霞，一下子變成「火車頭」。最好玩的，是牠投胎變成一隻貓，一隻還帶有狗的記憶力的貓。

其實，牠如果是人的話，應該是當代影帝。

寧采臣

我對寧采臣這個角色總是懷著一種幽默感。這個年輕人老是忙得昏頭轉向的。到底他是為了什麼而忙？

他看著自己人生腳下的路是「孤獨的路」。「也不知道在這條路上走了多久。想不到自己還在這條路上走。」

寧采臣願意接受一切生活給他的考驗，可是他總沒想這種考驗是為了什麼。

也許，和時下許多人的「功利主義」對比，這個角色是一種諷刺。也或許，人生就是不斷讓你去面對一些未必有結果的考驗。

當他望著五光十色的鬼世界，他覺得漂亮極了。在我們觀眾眼裡，這些浮光掠影都會在日間變成廢墟。可是，在寧的眼裡，眩目的都是可愛的。甚乎小倩與他第一次相遇的時候，人家當他是小丑，他卻把她看成天上的仙女。這都是寧做人幼稚的地方。可是，這種幼稚來自一種誠意。

他最大的優點，也是他最大的缺點（從現代人的觀點來看），就是他不會說謊。他的率直都變成別人的笑柄。直到最後，他一顆善良的心還是給人當作一種瘋癲、不正常的反面東西。

所以，我最後把他放在水中，「如魚得水」，無論別人在岸上如何看他，他都不理。他在水中自得其樂，逍遙游向落日。

在《聊齋誌異》中，作者蒲松齡對寧采臣的介紹是：「浙人，性慷爽，廉隅自重，每對人言平生無二色。」

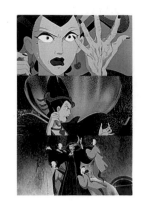

姥姥

她是所有「衰老恐懼者」的縮影。

可能因為寧采臣和小倩都是青春有活力的，我們很自然就想到相反的人物。

姥姥說：「你們到我這個年紀，就知道我為什麼這麼緊張了……把鏡子拿開，我不要鏡子……」

天啊！她都幾百歲了，還要活到什麼時候？

她是絕對抗拒新陳代謝的大自然規律。

但是，另一方面，當我想起這隻樹妖時，就會聯想到幾百年的樹在大自然中的傲氣。只可惜因為電影的篇幅有限，不能再豐富這個角色。

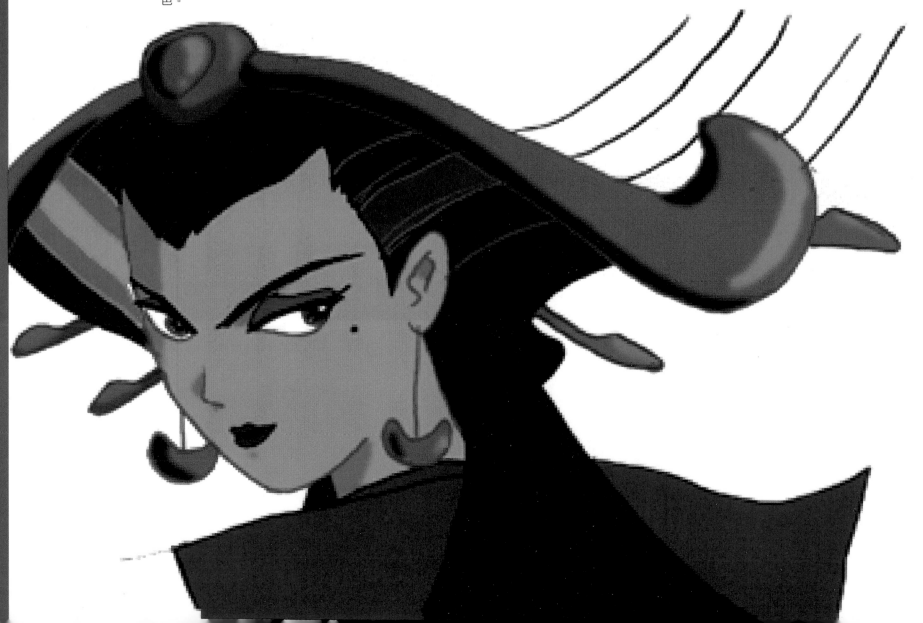

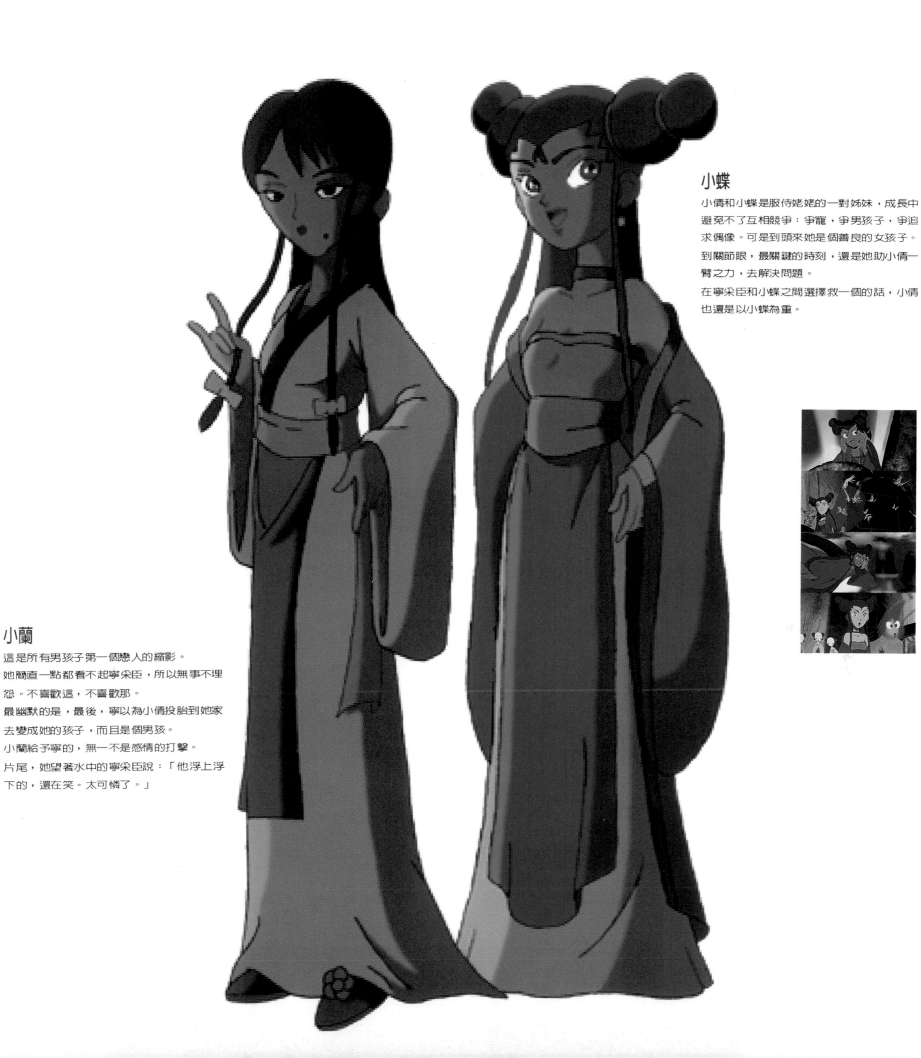

小蝶

小倩和小蝶是服侍姥姥的一對姊妹,成長中避免不了互相競爭:爭寵,爭男孩子,爭追求偶像。可是到頭來她是個善良的女孩子。到關節眼,最關鍵的時刻,還是她助小倩一臂之力,去解決問題。

在寧采臣和小蝶之間選擇救一個的話,小倩也還是以小蝶為重。

小蘭

這是所有男孩子第一個戀人的縮影。

她簡直一點都看不起寧采臣,所以無事不埋怨。不喜歡這,不喜歡那。

最幽默的是,最後,寧以為小倩投胎到她家去變成她的孩子,而且是個男孩。

小蘭給予寧的,無一不是感情的打擊。

片尾,她望著水中的寧采臣說:「他浮上浮下的,還在笑。太可憐了。」

燕赤霞

這個名字本來就是很有趣。一個大男人，名叫「赤霞」。到底他是怎麼回事呢？

在《倩女幽魂》的真人版裡，燕赤霞是一個浪子，是一個孤芳自賞的怪人；動畫裡也保存了他這個特點。

他碰巧遇上寧采臣，於是一個流浪者碰上一個浪子。二人很容易就變成朋友。「你認識我的，為什麼一聲招呼都不打就跑了？……我也很注重友情的……」他說。

本來，我們想給這個角色多點空間發展，也因為故事長度的問題被迫省去了。

在《聊齋誌異》中，作者如此形容燕赤霞：
「士人自言燕姓字赤霞，寧疑爲赴試諸生，而聽其聲音，絕不類浙。詰之，自言秦人，語甚樸誠……燕以箱篋置窗上，就枕移時，齁如雷吼。」

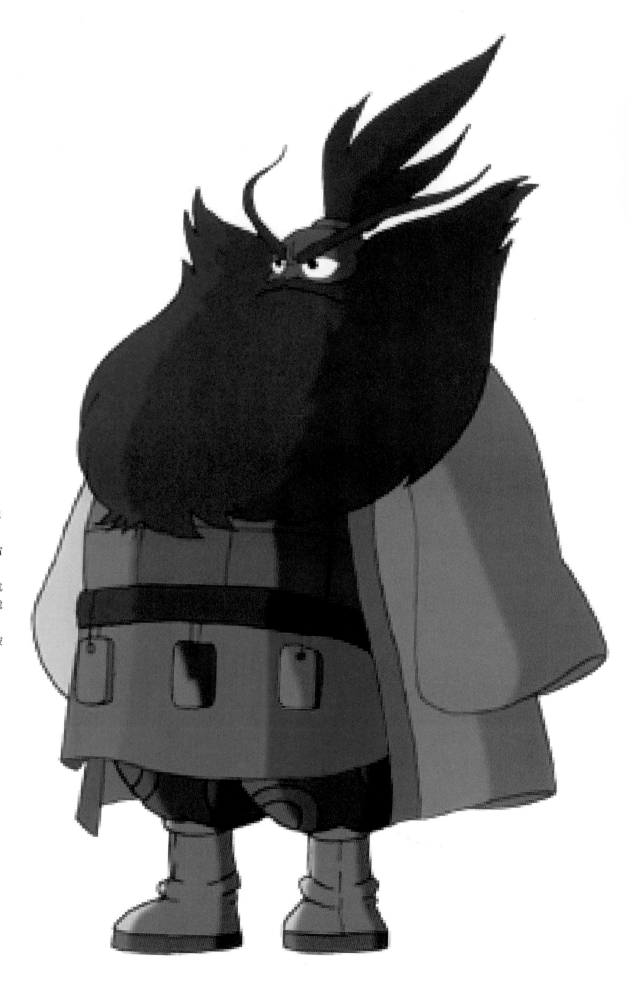

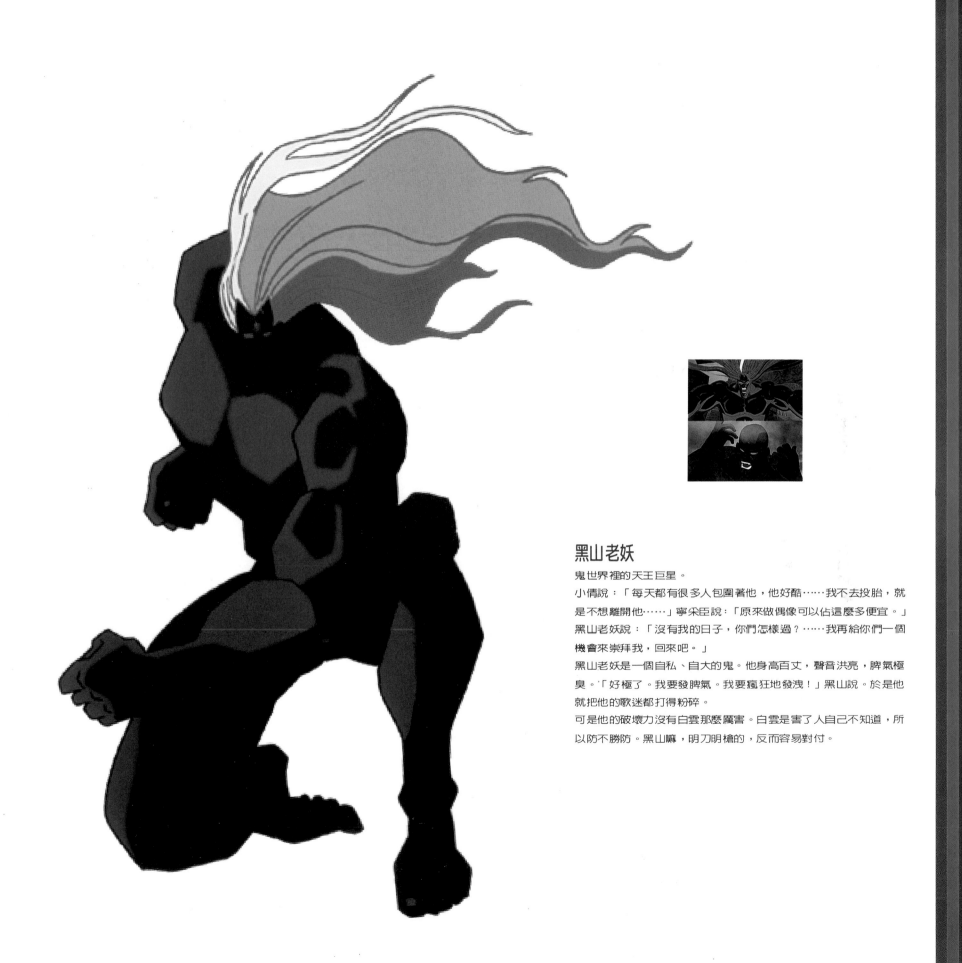

黑山老妖

鬼世界裡的天王巨星。

小倩說：「每天都有很多人包圍著他，他好酷……我不去投胎，就是不想離開他……」寧采臣說：「原來做偶像可以佔這麼多便宜。」

黑山老妖說：「沒有我的日子，你們怎樣過？……我再給你們一個機會來崇拜我，回來吧。」

黑山老妖是一個自私、自大的鬼。他身高百丈，聲音洪亮，脾氣極臭。「好極了。我要發脾氣。我要瘋狂地發洩！」黑山說。於是他就把他的歌迷都打得粉碎。

可是他的破壞力沒有白雲那麼厲害。白雲是害了人自己不知道，所以防不勝防。黑山嘛，明刀明槍的，反而容易對付。

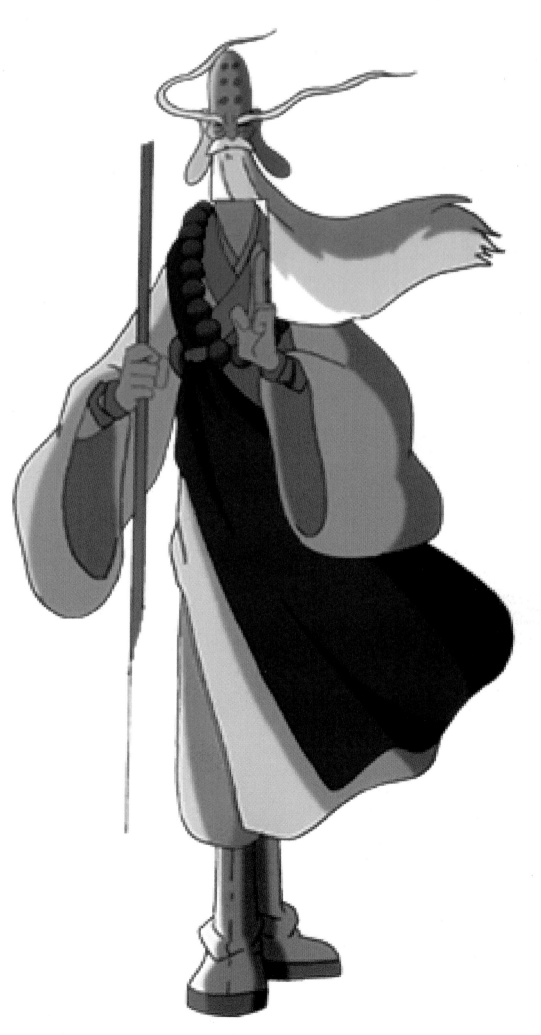

白雲

提起這個人物，我就想起小學時的一位老師：他很嚴厲，很公正，也很固執。所以一錯起來，你是很難說服他的。

這位老師後來變成我畢生的反面教材。他口裡說的都是大道理，問題是他往往未明真相就下了判斷。而知道自己下錯了判斷，卻為了面子而不敢面對錯誤的自己，繼續死撐下去。

白雲是捉鬼專家，可是他的死對頭卻不是鬼，而是跟他同道的燕赤霞。因為只有燕赤霞才會有本事跟他分庭亢禮。他的顧慮並不是怎樣做好自己的事情，而是妒忌別人做得比他好。

十方

十方是白雲的徒弟。

看來十方是絕對崇拜他師傅的。所以他自稱為「繼白雲大師之後，急起直追的後起新秀」。

他的心態就好像時下一些好出風頭的人，整天就想怎樣出名。

如果說老的人會變得保守的話，年輕人也就可以變得很保守。我對「保守」的定義是：不想知道事情真相，就下了表面的判斷──這就是「保守」。

很多年輕人追求時髦的事物，一碰上稍微傳統的東西就搖頭抗拒。這種態度也是一種「保守」。

十方的保守是絕對明顯的。白雲說什麼，他就說什麼。不但不想追查真相，他簡直是在享受著他「孤僻權威」的特殊地位。

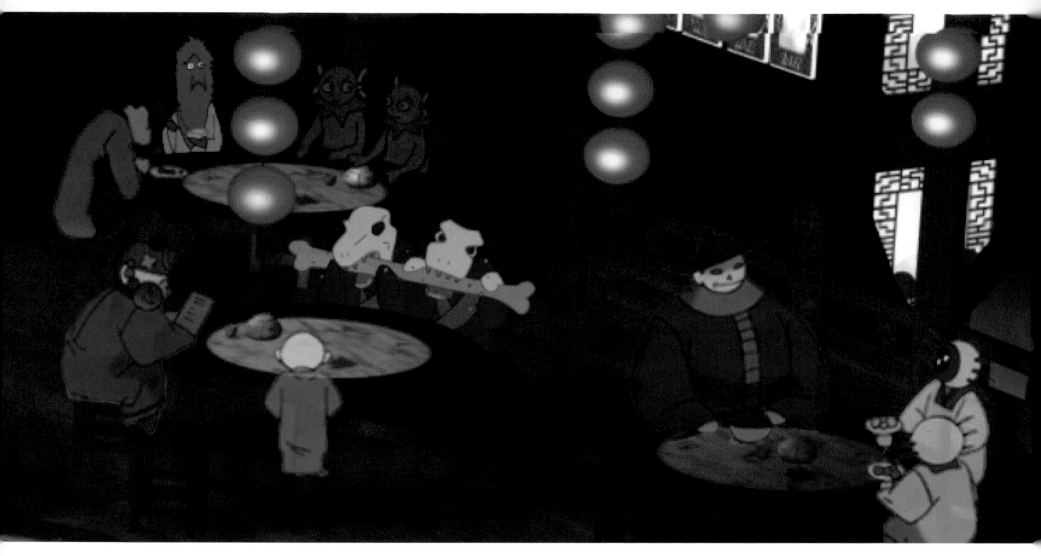

群鬼

設計《小倩》中的鬼是最好玩的一件事。到底動畫中的鬼是
什麼樣子的？我們最先想出來的，是小倩身旁的小鬼火，接
著就是寧采臣在避雨亭碰到的烏氣鬼。當寧采臣一腳踏入鬼
世界，我們的幽默感就油然而生了。

根本上，我覺得鬼應該是好笑的，並不應該恐怖。所以，拜
金鬼、雜寶齋的老闆和老闆娘、長毛鬼、豬大廚，就自然在
紙上呈現了。

我們設計群鬼的靈感來源，首先是人。我們觀察四周的人，
把他們的性格逐一收了進來。另外，我們常常不是罵人「什
麼鬼」、「什麼鬼」嗎？於是這些話兒，也成為我們構思群鬼
的一種依據。有一段時間，我們把自己也擺了進去。（其實
有一場戲，小倩曾經變成我的樣子來嚇寧采臣。但後來，那
場戲被刪去了，所以我的樣子也被刪去了。）

在設計鬼的造型時，我們注意到一個問題：該如何分辨人與

鬼呢？我們必須讓觀眾肯定地認出鬼是鬼，人是人。所以，
我們把鬼的腳都去掉，把一些鬼的手也去掉。此外，有些鬼
的器官擺錯位置，有些鬼的顏色好像玩具一樣，也明顯地有
別於人。

至於鬼燈籠、鬼蠟燭、鬼湯麵，還有我挺喜歡的樓梯鬼，都
取材自我們日常接觸的物品。有時，我們會跟我們的汽車、
門匙說話。譬如，我們會對門匙說：「真討厭，老是打你不
開。你搞什麼鬼呀？」（我們的工作人員也常常跟電腦、影印
機說話。）這大概是因為每天都在接觸它們，於是它們變成
了自我的一種投射，變成了動畫片中的一種幽默素材。

在我們設計圖上的鬼很多，多得我們用不完。如果真的依照
原初的構想之一，把《小倩》拍成電視片集的話，這些都是
很好的角色。

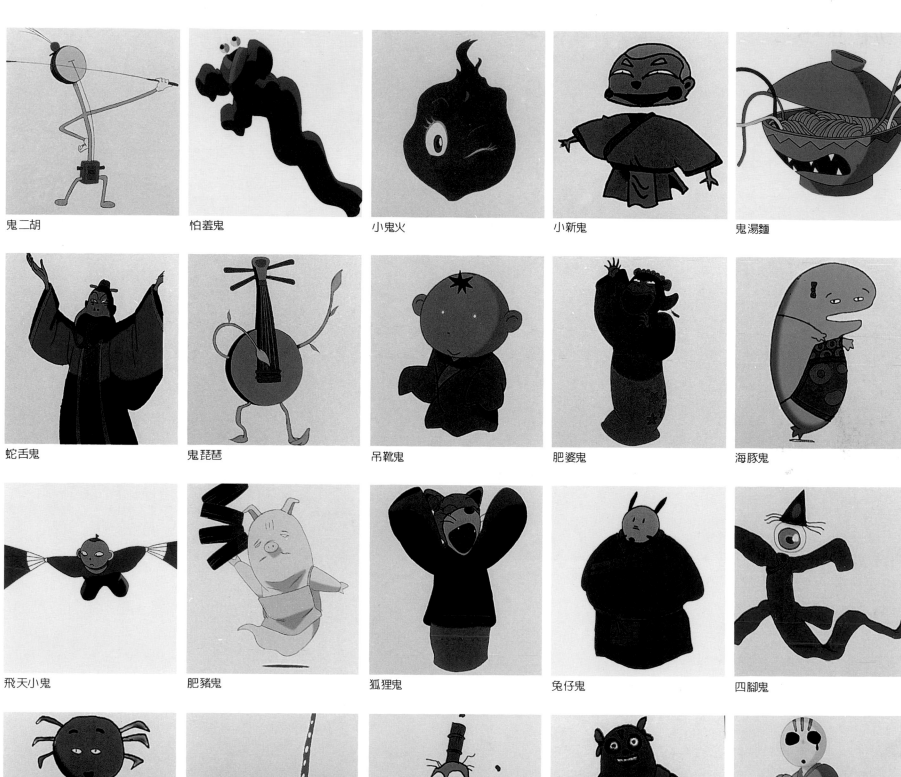

鬼二胡　　　　怕羞鬼　　　　小鬼火　　　　小新鬼　　　　鬼湯麵

蛇舌鬼　　　　鬼琵琶　　　　吊靴鬼　　　　肥婆鬼　　　　海豚鬼

飛天小鬼　　　肥豬鬼　　　　狐狸鬼　　　　兔仔鬼　　　　四腳鬼

蟹頭鬼　　　　羞小鬼　　　　吸煙鬼　　　　娃娃鬼　　　　喊包鬼

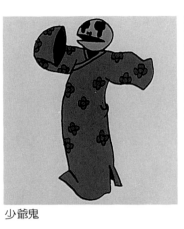
少爺鬼

犯人鬼

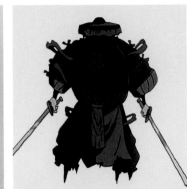
饅頭鬼

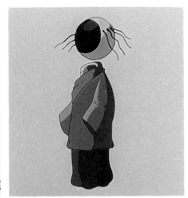
鬼劍王

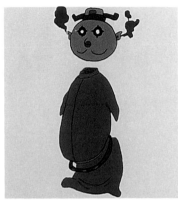
眼球鬼

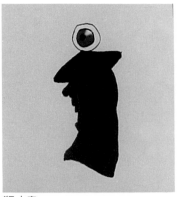
煙霧鬼

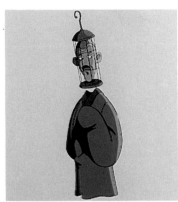
觀鳥鬼

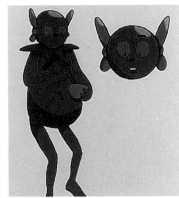
孖鬼

絲帶鬼

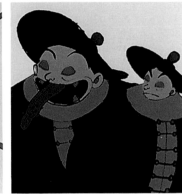
長舌鬼

骷髏鬼

鬼茶煲

為食鬼

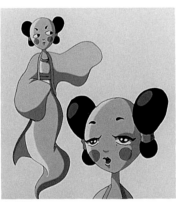
女傭鬼

喳喳鬼

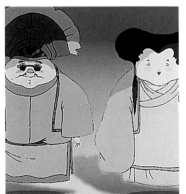
雜寶齋 老闆及夫人

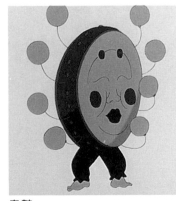
鬼鼓

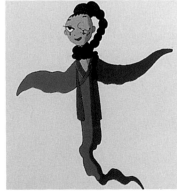
長髮鬼

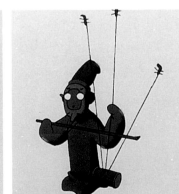
二胡鬼

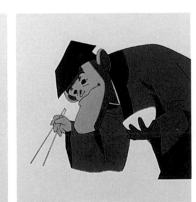
長腿鬼

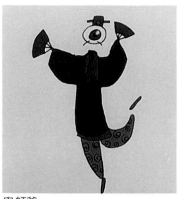
鬼師爺

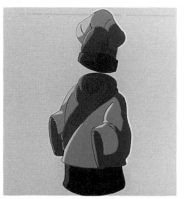
隱形鬼

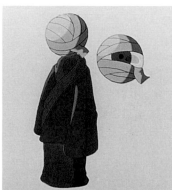
繃帶鬼

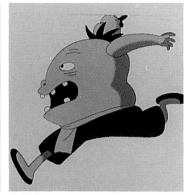
大肚鬼

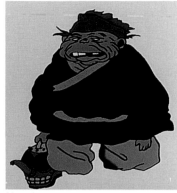
伙記鬼

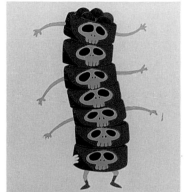
點心鬼

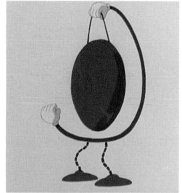
鬼銅鑼

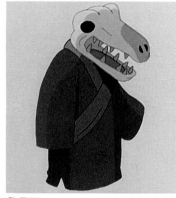
龜骨頭

鬼蠟燭

烏氣鬼

鬼酒醒

拜金鬼

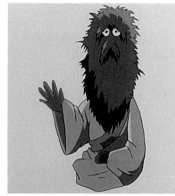
長毛鬼

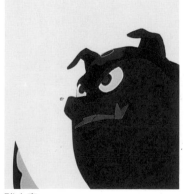
豬大廚

喇叭鬼

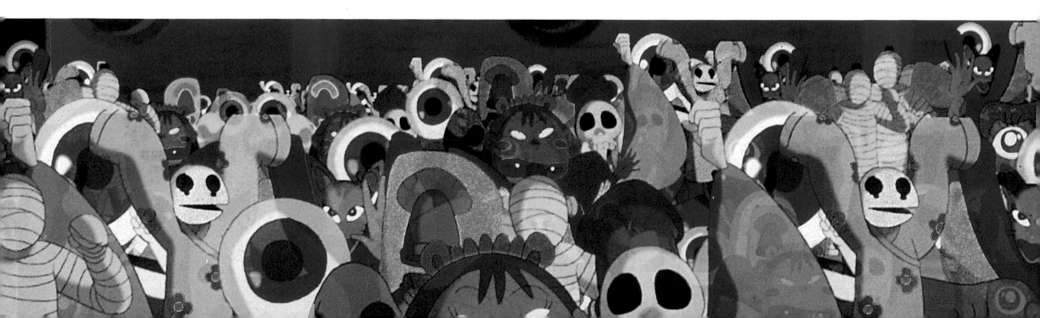

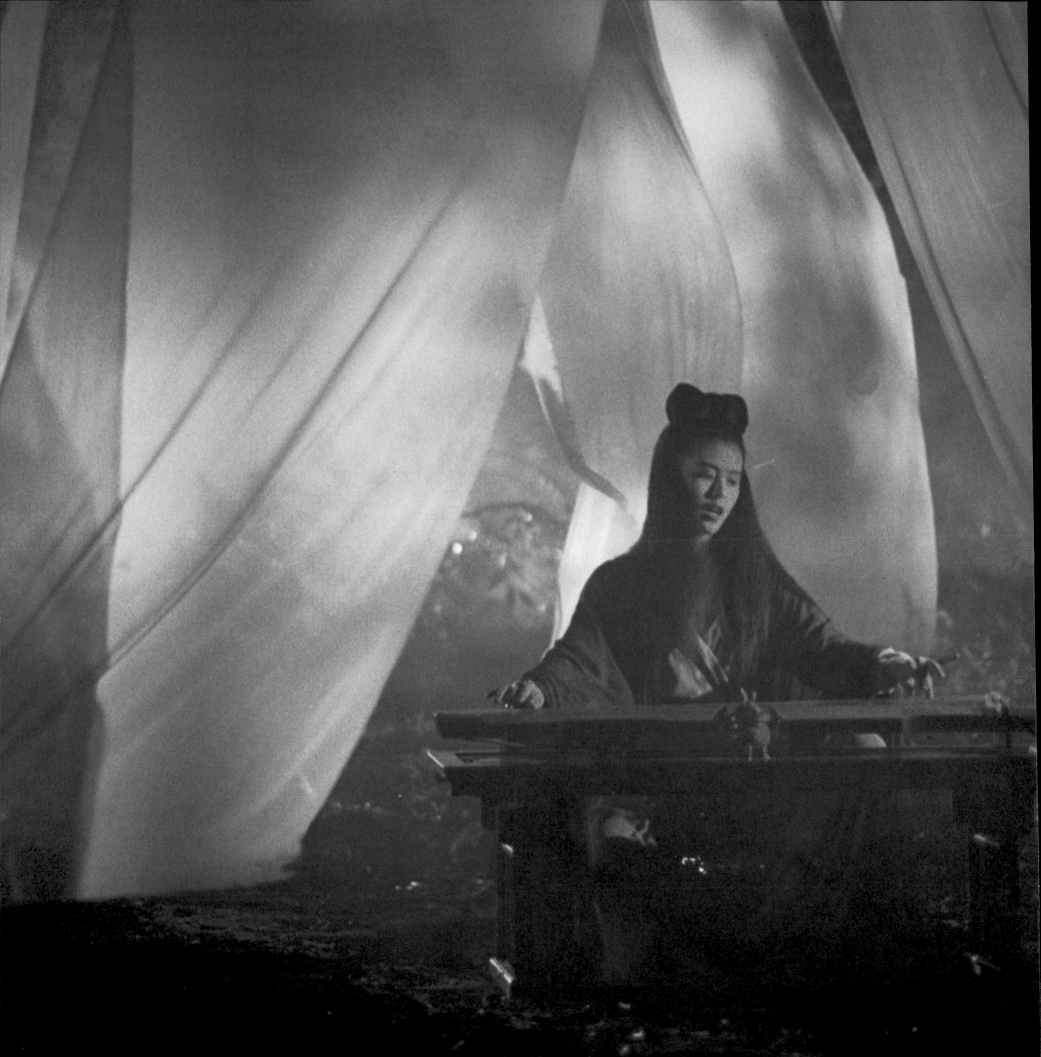

《倩女幽魂》電影版 ——— 10年回顧

中國傳統的坊間文化永遠那麼吸引我。某種創作經過口傳的歷程，演繹成千變萬化的說法，產生了傳遞著民間思維的許多訊息。例如為虫作伥的主角境界，又例如白素貞的產子遭受天譴，壓在雷峰塔下⋯⋯在這都蘊藏著人們心中的不滿與控訴。同時，與板起臉孔的文學創作相較，這種文化卻有著較為輕鬆和更幽默的態度。

我記得童稚年代，夜間縮在板床的一角，聆聽著鬼故事時，常常幻想著自己與故事主人翁如何突破異域險境的情節，等到由我口述給別人聽時，我又加進了一些自己覺得更有趣的素材進去，把這些故事變成自己的版本。

十歲那年，姊姊在一個風雨夜裡，拖著我的手走進戲院，去看李翰祥導演的《倩女幽魂》，離開之際，腦海中卻只留下戲中樂蒂一張古典浪漫的面容。我沒有把那齣《聊齋》的電影故事當成驚悚片。相反，我覺得它像是一則童話，所有的壞人就好像童話中的女巫和巨人。他們當然壞，卻也有許多弱點。而主人翁則隨著故事的發展，在自己的際遇中成長。打從那個時候開始，我就一直用童話的角度看《聊齋誌異》。

1985年，與程小東導演久別相遇，他問及有什麼題材可以搞。我當時就提出拍《聊齋》的構想。《倩女幽魂》當然是我話題中的主要內容。接著，我便去找邵氏公司的方逸華小姐，也找了李翰祥導演，詢問他們可否讓我們重拍。李翰祥慷慨地說：「拿去吧！拿去吧！鬼故事我還有，要不要？」

過了幾年後，李導演在一席晚宴上再見到我時，還問：「你《倩女》的續集是不是還根據原著？」我說不是。

至於為什麼小倩的故事在《倩女幽魂》第一集完成之後10年，居然變成電影史上⋯⋯當然又是另一個故事。

1992年，我在東京碰到一位片商的朋友。他熱意鼓勵和我多次的交談中，他說：「我一直覺得你拍的電影可以做動畫！」他繼續說：「先拍電視片集，然後收集成一部電影，再推出⋯⋯」

我從東京回來，立刻行動籌備。當時，許多人都覺得我⋯⋯為這樣⋯⋯因為我回答：「不行就行了，拿不成了。再拿下去，我相信⋯⋯」從香港拍攝《大鬧天宮》之後⋯⋯我看萬氏兄弟的動畫，覺得我的時間⋯⋯

一開始的時候，我也是循著拍電視片集的想法去做。可是⋯⋯我放棄了這個想法。第一，我並不想第一部動畫是電視片的水準。第二⋯⋯手去做這麼長的片集系列。第三，我很想集中火力，去創作一部罕見的動⋯⋯是用電腦⋯⋯來輔助。我當時以為這是一年到一年半的工夫，沒想到一⋯⋯卻是⋯⋯這四年，我卻得到一批堅守崗位的年輕人，在這裡的工作天是⋯⋯的前景，以驚速馬力，向前飛馳。電腦科技藏有無數的陷阱，我們都必須⋯⋯知道自己心有技巧地迴避它的殺傷力。

這趟旅程，無論日夜，也無論天陰天晴，是一次相當刺激的旅程⋯⋯奇怪⋯⋯是我們一遍沒有人對自己的工作產生過懷疑，可能，我們就是⋯⋯把其中的樂事守著秘密吧！

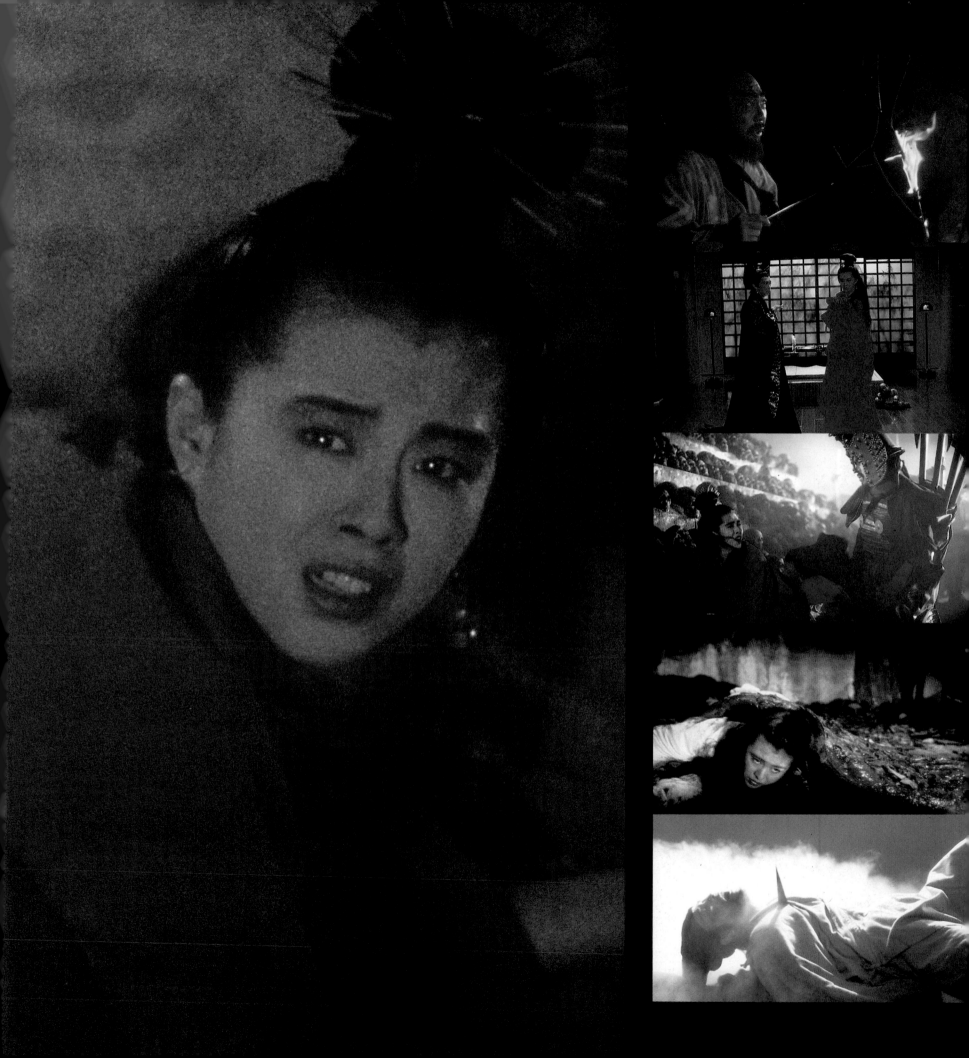

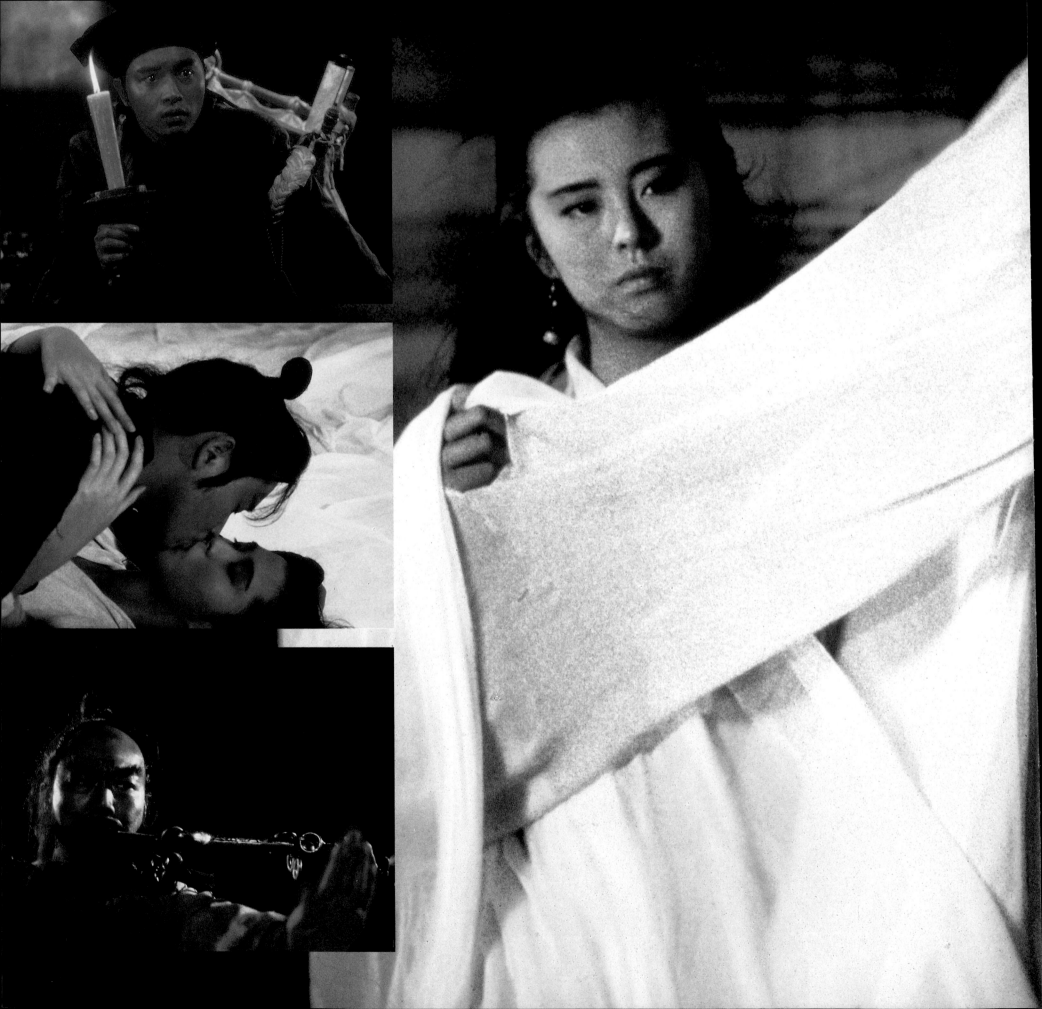

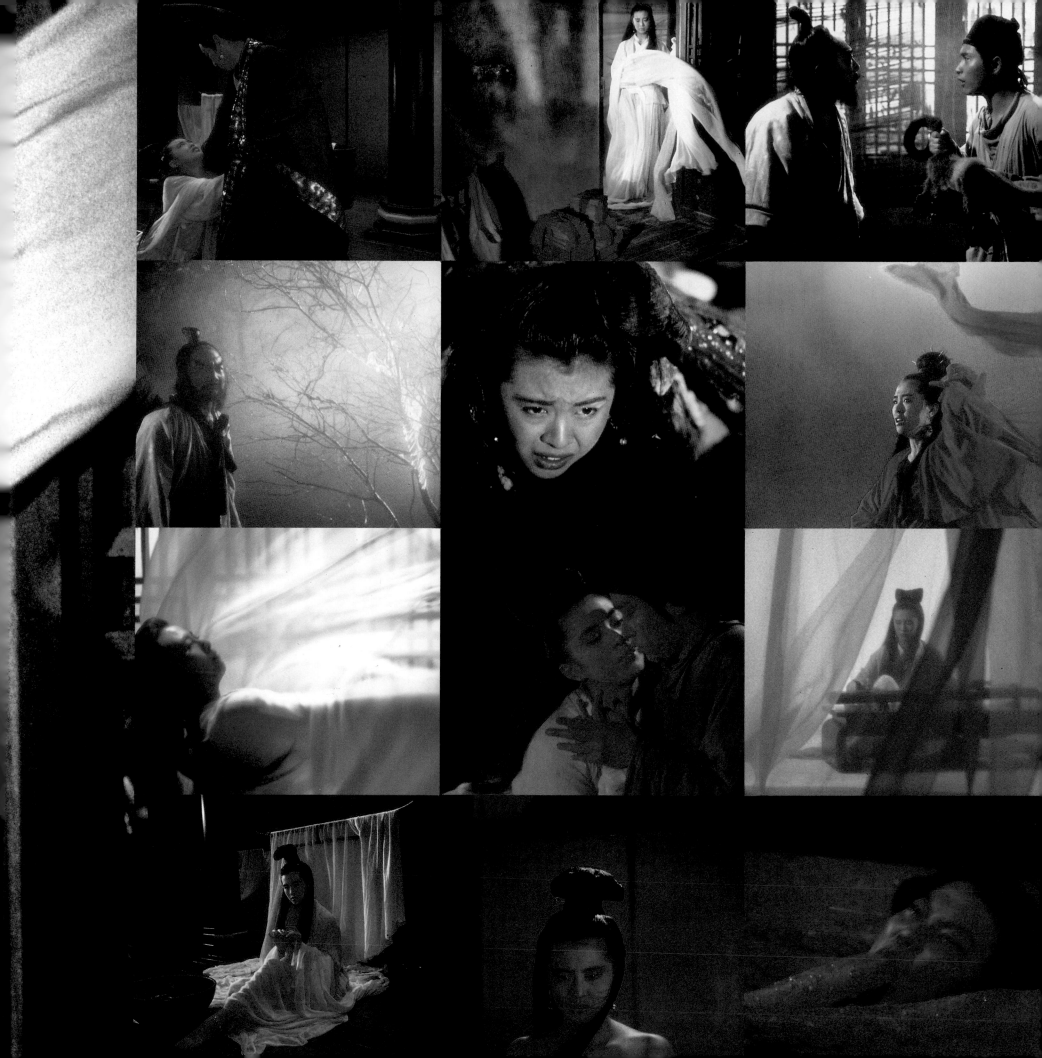

《小倩》的工作人員

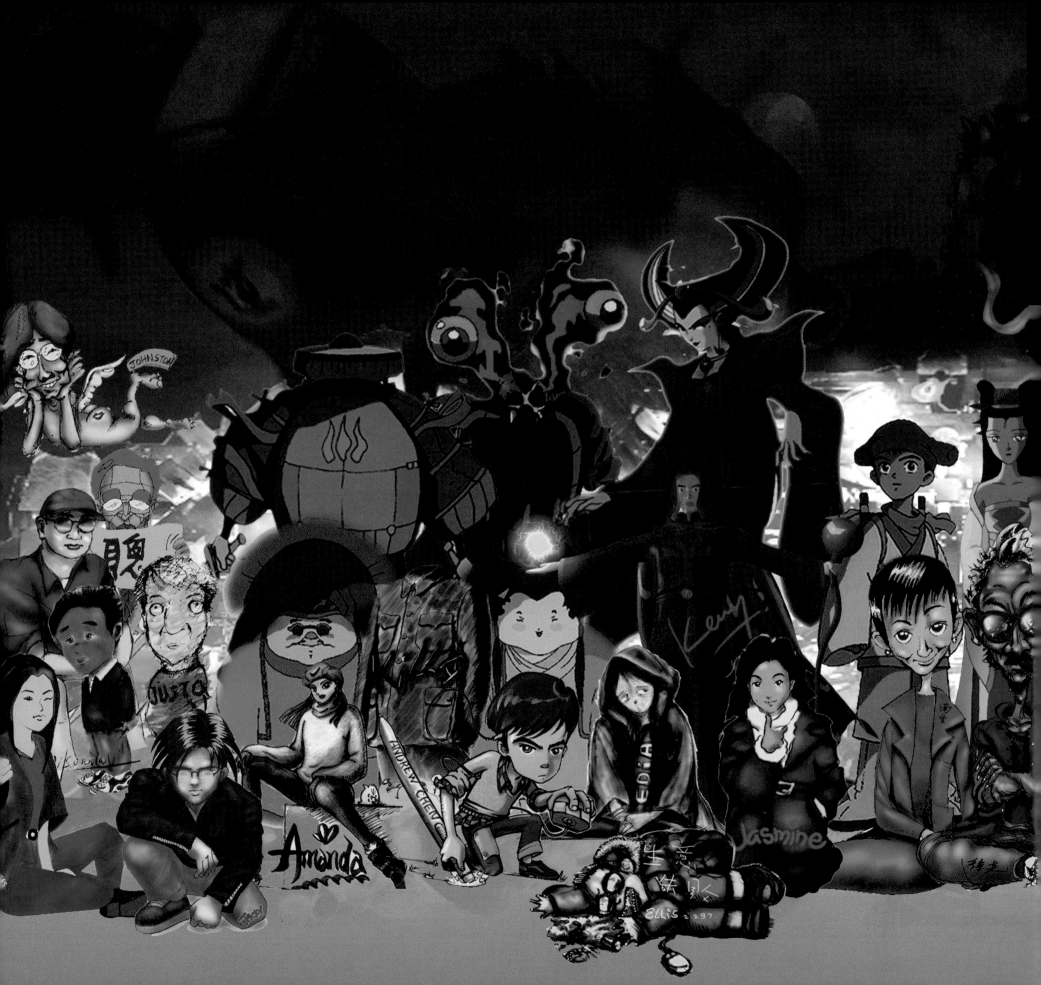

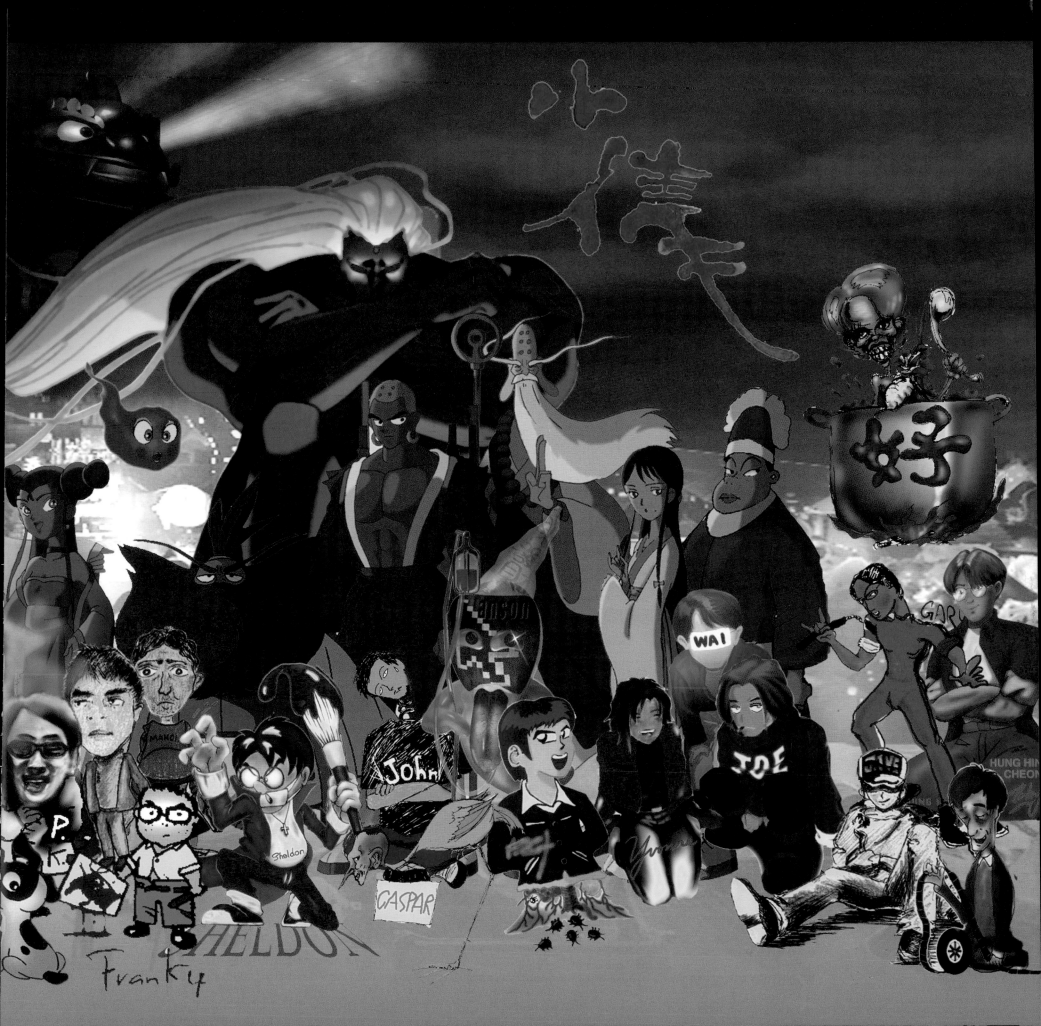

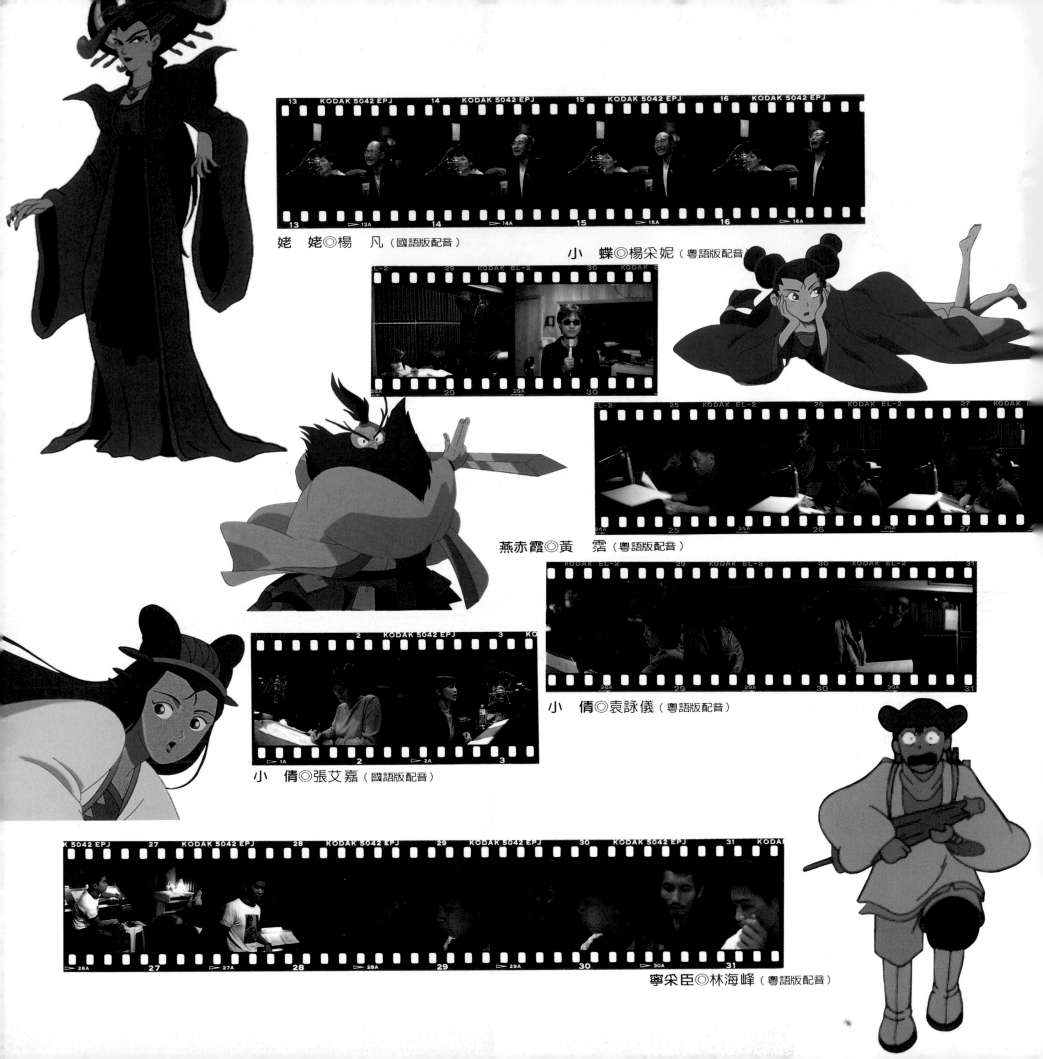

姥　姥◎楊　凡（國語版配音）

小　蝶◎楊采妮（粵語版配音）

燕赤霞◎黃　霑（粵語版配音）

小　倩◎袁詠儀（粵語版配音）

小　倩◎張艾嘉（國語版配音）

寧采臣◎林海峰（粵語版配音）

《小倩》製作工作人員名單

出品◎電影工作室有限公司
　　　PolyGram K.K.
　　　永盛娛樂有限公司
　　　國泰亞洲影片私人有限公司
製作◎電影工作室有限公司
故事及原著劇本◎徐克
人物造型設計◎鍾漢超
人物動畫導演◎遠藤哲哉
音樂◎何國杰
策劃◎江志強　陳培基　馮世雄
製片◎徐艷兒
出品人◎施南生　佐藤恆夫
　　　　向華強　朱美蓮
監製◎徐克
導演◎陳偉義
人物動畫◎Triangle Staff Co. Ltd.
動畫設色◎Caspar Schmidlin
電腦著色◎孔慶昌　林美蓮　羅志偉
　　　　　Leo Mercado　麥耀懽
　　　　　韋智聰　黃永好
　　　　　王英豪　葉翠珊
　　　　　Colorland Animation Ltd.
著色檢查◎胡建明
特殊效果◎孔慶昌
SGI電腦立體動畫◎Justo R.D. Cascante III
　　　　　　　　陳航　鄺威毅　林子謙
3DS電腦立體動畫◎鍾偉新　李浩良　吳丹雄
電腦合成◎陳碩斌　羅志偉　顏玉玲
　　　　　胡建明　王英豪　葉翠珊
原畫掃視◎Manolo B. Mercado
　　　　　韋智聰　王英豪
菲林轉印◎王永生
剪接◎麥子善
剪接助手◎陳志偉
前製作期協助◎宏廣股份有限公司
系統工程顧問◎鴻栢工程國際有限公司
片頭設計◎陳偉文
製作會計◎施志強　曾倩儀
對白配音統籌◎陶雲
對白配音聯絡◎陳玉明　馬凱明
粵語配音領班◎盧雄
國語配音領班◎馮雪銳
音響後期製作◎Soundfirm Asia
對白錄音◎聲藝錄音室有限公司
　　　　　永昇影視錄音室有限公司
對白剪接◎陳摯悌
　　　　　Midiland Production Ltd.
音響效果◎Gerard Long
　　　　　Mario Vaccaro

效果錄音◎Steve Burgess
音響剪接◎Lisa Bate
　　　　　Vic Kaspar
　　　　　Gareth Vanderhope
音響混音◎Paul Pirola
英文字幕◎魏紹恩
字幕製作◎晶藝字幕有限公司
劇本翻譯◎江原千登勢
平面出版◎大塊文化出版股份有限公司
底片◎柯達（遠東）有限公司
沖印◎東方電影沖印（國際）有限公司

電影版主題曲工作人員

編曲及混音◎何國杰
音響工程◎李熹錦
樂隊◎Kitho Lab Studio Orchestra

主題曲
黑山老妖　　主唱◎鄭中基
　　　　　　詞◎林夕
　　　　　　編◎方樹樑
　　　　　　曲◎胡偉立
Polygram Music Publishing HK Ltd. 提供
親親桃花　　主唱◎陳琪
　　　　　　詞◎黃霑
　　　　　　編◎雷頌德
　　　　　　曲◎黃霑
Music Communication Ltd. (Polygram) /
Polygram Music Publishing HK Ltd. 提供
姥姥之歌　　主唱◎王馨平
　　　　　　詞◎黃霑
　　　　　　編◎方樹樑
　　　　　　曲◎胡偉立
Polygram Music Publishing HK Ltd. 提供
天黑黑人神神　主唱◎黃霑
　　　　　　詞◎黃霑
　　　　　　編◎雷頌德
　　　　　　曲◎黃霑
Music Communication Ltd. (Polygram)/
　Polygram Music Publishing HK Ltd. 提供
依然是你　　主唱◎黎明、陳慧嫻
　　　　　　詞◎向雪懷
　　　　　　編◎林鑛培
　　　　　　曲◎李偉菘
Peermusic Pacific Pte Ltd. (Polygram)/
　Polygram Music Publishing HK Ltd. 提供

配音員名單

粵語版	（出場序）	國語版
林海峰	寧采臣	吳奇隆
黎瑞恩	小蘭	王馨平
徐克	金堅	徐克
葛民輝	十方	蘇有朋
黃毓民	白雲	洪金寶
黃霑	燕赤霞	李立群
袁詠儀	小倩	張艾嘉
楊采妮	小蝶	劉若英
陳慧琳	姥姥	楊凡
陳小春	黑山老妖	羅大佑
鄭中基	小蘭夫	鄭中基

小　蘭◎黎瑞恩（粵語版配音）

金　堅◎徐　克（粵·國語版配音）

catch 06

The Making of 小倩

作者 ◎ 徐克

視覺設計◎何萍萍、林家琪

責任編輯◎余詠詩、郭壹聲

印製監督◎吳可明

Copyright©1997電影工作室有限公司

All rights reserved

發行人◎廖立文

出版者◎ 大塊文化出版股份有限公司

台北市116羅斯福路六段142巷20弄2-3號

Tel◎(02) 9357190　Fax◎(02) 9356037

讀者服務專線◎080-006689

台北縣新店郵政16-28號信箱

E-mail◎locus＠ms12.hinet.net

郵撥帳號◎ 18955675　戶名◎大塊文化出版股份有限公司

行政院新聞局局版北市業字第706號

總經銷◎北城圖書有限公司

台北縣三重市大智路139號

Tel◎(02) 9818089 (代表號)　Fax◎(02) 9883028, 9813049

製版◎ 源耕印刷事業有限公司

印刷◎ 詠豐印刷(股)公司

初版一刷◎1997年7月21日

定價◎新台幣1000元　特價◎700元

ISBN:957-8468-19-9

Printed in Taiwan

國家圖書館出版品預行編目資料

The Making Of 小倩；A Chinese Ghost Story
／徐克文字導演．-- 初版．-- 臺北市：大塊
文化，1997 [民　86]
面；　公分．-- (Catch；6)

ISBN 957-8468-19-9 (平裝)

1. 電影片-中國

987.85　　　　　　86007872

LOCUS

LOCUS